好日日記

茶道教我的二十四節氣之味

好日日記〜季節のように生きる〜

森下典子 著　　陳令嫻 譯

前言

念小學時，每到暑假後半段，我總是因為在意還沒完成的暑假作業而無法盡情玩耍。

長大成人之後，我也老是放心不下做到一半的工作。

我這個人就是學不會如何切換心情，一直活得很不自在。而我這種個性的人，居然還選了一個很難區分工作時間的職業……

我家是屋齡六十年的兩層樓木造建築，工作室位於二樓。我每天都窩在這裡，對著電腦直到深夜，完成一篇又一篇散文。

在一般公司上班的同學曾經對我說：「好好喔！你可以在家裡工作，隨心所欲地安排時間。我每天都得搭擠得跟沙丁魚罐頭一樣的電車去上班，通勤時間真

是浪費人生。」

然而，現實情況卻恰好相反。與其說我是「在家工作」，不如說是「在工作室生活」。

三十多歲時，我常常睡到一半被傳真機的機械聲吵醒，然後從被窩裡爬出來，迷迷糊糊地揉著眼睛，一邊讀著編輯傳來的訊息……「初校完畢，懇請查閱。」

有時是吃飯吃到一半，接到編輯打來的電話……「剛剛您傳來的稿子有些地方需要修改……」

一接到這種電話，我就再也吃不下飯了。聽到編輯說某一頁的某句不好懂，希望某處寫得再詳盡一點，我會立刻衝上二樓，打開電腦修改。

這種生活已經持續四十年以上。雖然我不像上班族一樣必須遵守公司規定的工作時間，卻總是受到工作鬆散地束縛……其實應該說是自己束縛了自己，而且我又是不擅長轉換心情的人。

自由接案者當中，不少人會刻意租一間離家有段距離的工作室通勤，好區分

工作與私人生活。有人甚至搬到南方的小島上，然後在東京都中心租公寓當辦公室，每個週末搭飛機通勤。

我沒有錢另外租辦公室，搬到南方小島過著通勤生活，更是妄想。

儘管如此，每個星期我還是有一次遠離日常瑣事與工作的美好時光。

那就是茶道課。

我在母親的強迫推銷之下，從二十歲的孟夏開始上茶道課。當時我還是學生，人生和職涯都才剛起步。

原本我對上茶道課並不熱中，一心想著「茶道課好落伍」，沒想到一上就上了四十年。

武田老師家是獨棟的房子，距離我家走路約十分鐘。回想起來，走在這條路上時，我總是想著心事。工作進度不如預期、人際關係令人心煩、對未來感到不安、父母與家庭的問題、心靈因為他人的發言而受創⋯⋯

我不知道該拿爲了小事而灰心喪氣、屢屢沮喪的自己怎麼辦才好，卻還是得繼續活下去，於是嘆著氣，走進了老師家的大門。

一踏進老師家，耳邊先傳來遠方的涓涓流水聲。

拉開玄關的拉門，立刻傳來炭火的香氣。那是有點像篝火，略微嗆鼻的乾淨氣味。

我的心靈從此時此刻一點一滴切換成另一個模式。

灑了水的泥地玄關上，有幾雙排列整齊的鞋子，代表茶道課已經開始了。我在玄關旁邊的房間裡整理儀容，換上白色襪子。

走到緣廊盡頭坐下，我看到院子裡用來洗手的石造洗手缽「蹲踞」。

涓涓流水經過竹管，在洗手缽的水面畫出一個接一個同心圓。我的腦中如同毛線團般糾結的煩惱，也隨著流水聲而茅塞頓開。

我跪坐在走廊上，用水瓢舀水，洗手漱口。

從洗手缽中滿溢而出的清水，打在蕨葉上，使得蕨葉顫動著。石頭上如同羊

毛氈的青苔也因為飽含水分，顏色更是鮮艷。

我拉開茶室的紙門，把扇子擱在膝蓋前，雙手撐地一拜。

「大家好，不好意思，我來晚了。」

此時，耳邊傳來揮動茶筅的聲音。

老師招呼我：「你來啦！現在正要點茶，你趕快入座吧！」

「是。」

我維持跪姿，用膝蓋移動一下進入茶室。一抬頭，壁龕的掛軸便映入眼簾。

（啊�⋯⋯已經到了這個季節啦⋯⋯）

一想到這裡，緊繃的臉頰也不禁放鬆。

我的視線由壁龕轉移到壁龕的柱子，發現掛在上頭的花器中插了一朵楚楚動人的野花，野花後方傳來原野的清風。

「快點拿點心吧！」

「恭敬不如從命。」

眼前的點心盒裡可說是一沙一世界，令我驚奇讚歎。

（原來今天是如此安排……）

葉上朝露，鏡水映月，花瓣冰粒……手掌大小的點心竟然呈現了季節的細微之處。

「感謝賜茶。」

我恭敬地端起茶碗，緩緩啜飲顏色深邃一如青苔的翠綠茶湯。抹茶的香氣撲鼻而來，清爽的苦澀與豐醇的回甘在口中擴散。

最後我發出聲音，一飲而盡。當我抬起頭來時，抹茶的滋味如同綠風貫穿了全身。

我從丹田發出一陣滿足的歎息。舉目望見庭院中的山茶花葉閃閃發光，彷彿受過雨水的洗禮。

（好美啊……）

無論是放不下的工作、對未來的不安，或是回家後非得當天處理的事務，當

下全部消失殆盡。

茶道課無法解決我所面臨的問題，現實生活也不會因此而有所改變，卻能帶領我遠離世俗日常，沉浸在「其他時間」中。

無論我如何努力，點茶的功夫依舊無法到達完美的境界，只是在不知不覺中越來越擅長在茶道課中忘卻日常瑣事。

當我專心一意點茶時，更是脫離俗事塵囂，將注意力集中在手指細微的動作，打從心底渴望點出一杯好茶。此時，心靈出現了奇妙的變化。

究竟是何種腦部機制引發這些片段的印象呢？久遠的童年回憶、早已忘卻的日常瑣事，全都突然浮現在腦海裡；而且與其說是事件本身，不如說是一鱗半爪的感覺。

例如，某一天街角傳來的氣味、黃昏時雲彩的顏色、當時廣播播放的旋律，以及當下浮現的心緒⋯⋯這些五感的記憶與情感都在點茶時一一浮現又消失。

這種時候，我總覺得背後有人像貓一樣躡手躡腳地靠過來，我也不自覺露出微笑，在心中和對方對話。

（對啊，對啊！的確有過這麼一回事。）

（你忘記了吧？）

（嗯，不過我現在想起來了。）

我究竟是在跟誰說話呢？

感覺像是認識很久，很熟悉的人。

……或許那個人就是我自己吧？

我上了四十年的茶道課……直到現在，還是每個星期上一次課。

武田老師打從我開始上課以來，說話方式從未改變，總是俐落爽快。

然而，初見老師時，年方四十的老師豐腴如福井縣名產羽二重麻糬，現在卻背駝了，個子也變矮了。

她的視力更是差到「大家的臉都糊成一團，分不出來」。

儘管如此，老師上課時仍舊將所有學生的舉動摸得一清二楚⋯⋯「你剛剛少了一個步驟吧？」

「咦？老師看得見嗎？」

「這點錯誤我還發現得了的，畢竟你進行得莫名地快。」

歲月從未消磨老師對於茶道課的熱情，幾乎不曾休息停課。就連伴隨老師走過漫長人生的師丈過世時，我們勸老師先停課一陣子，卻遭到她斷然拒絕⋯⋯「要不要上課由我來決定！」

老師年近八十歲之際，起身時總是很辛苦的樣子，有時不免向我們感嘆⋯⋯「唉，我也不知道自己還能上多久的課，你們該想想以後的安排了。」

儘管如此，老師看起來還是一副精神充沛的模樣，我們也就繼續依賴著老師，相信老師無論如何總會引領我們前進，時不時教訓、教訓我們。

彼時正是仲春與季春交替之際，老師帶領我們進行正式的茶會「茶事」中關於懷石料理的練習。她拿著托盤想站起來，卻怎麼也起不了身。

當老師終於起身時，對我們露出苦笑：「這是我最後一堂課了……」我剎時感到非常寂寞。

武田老師是在剛滿八十歲那年的秋天，在自家跌倒而骨折。

住院一個半月之後，老師終於回到家中。然而，她已經無法像以前一樣跪坐和起身了。

隔年的第一堂課「初釜」時，老師拄著拐杖，緩緩出現在我們面前，交代大家：「我已經看到人生的終點了，你們也趕快找到其他老師，邁向未來吧！」

所有人靜靜傾聽，卻沒有人聽從老師的吩咐。

結果老師在努力復健之下，終於恢復行走的能力，坐在椅子上重執教鞭。

然而，教室裡的氣氛已經不同於以往，大家都明白「這段時光總有一天會劃下句點」。

滄海桑田，人生本無常。

無論是老師還是我們……

我們開始珍惜每一堂茶道課。

有一天，我從書櫃裡拿出一本古老的筆記本，將之翻開來看，發現是十幾年前的紀錄。

當時我大概一個星期寫一次，日期都是上茶道課的日子。剛開始的內容，都是回想課程內容、裝飾的掛軸、插花、茶具與點心等。

後來，慢慢轉換爲茶道課時大家的對話、上課時湧現的情感與每天的思緒。

翻閱筆記，看到許多季節流轉而過。原來，我們在茶室中度過如此豐富雋永的時光……

我想回顧其中一年的生活，於是將這本筆記命名爲《好日日記》。

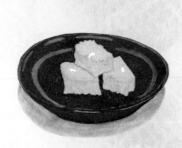

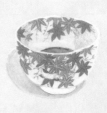

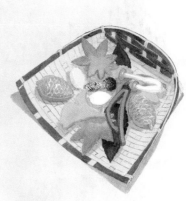

＊本書採用日本國立天文臺於二○一八年所發布的二十四節氣日期。

冬之章

一元初始

初釜之朝

從二十歲開始學習茶道以來，我每年總要迎接兩次「一月」。

第一次是從元旦開始的「一般的」一月……

家裡平常只有我跟母親兩個女人。但是，除夕到元旦時，住在外面的弟弟和母親的妹妹（單身的阿姨），會帶著食物和酒過來。

四個人圍著年菜、螃蟹或是火鍋，大聲談笑，一邊互道：「恭賀新喜」、「今年也一起加油吧！」

我們總是選擇住家附近的神社去做新年朝拜。母親、阿姨和我三個人，走過

住宅區的坡道，前往神社。

元旦時的住宅區空氣清新冰涼，四周一片寂靜。家家戶戶的門口都擺放著傳統的新年裝飾「門松」，路上行人寥寥無幾。整個住宅區彷彿都靜止了。

悄無人聲的住宅區裡，只有神社門庭若市，傳來演奏神樂的嘹亮笛聲與太鼓聲。我們搖動大鈴，拍手向神明祈願，最後領了保佑闔家平安的符回家。回家的坡道上，我看見毫無雲朵遮蔽的富士山，不禁興奮起來，莫名覺得一定會有好事發生。

回到家裡，我讀著收到的整疊賀年卡，看著一成不變的春節特輯節目，接下來便無所事事了。一整年不斷前進變化的人世，只有這個時候停下腳步……明明可以趁這種時候寫稿子，我卻總是提不起勁工作。

對我而言，「開工日」是收起新年裝飾，大街小巷都恢復到「平日」的氣氛，逐漸平靜的時候。

「第二個一月」正是在此時來臨，也就是茶道教室新年的第一堂課「初釜」。

武田老師每年固定在一月的第二個週六舉辦初釜。

初釜距離去年十二月底的最後一堂課明明相隔不到幾天，但和同學見面時卻總是覺得恍如隔世。

初釜是對老師恭賀新喜的日子，也是新年度的第一堂課。老師門下一共有十名學生。今天是難得的日子，所以幾乎所有人都穿著和服出席。

初釜時的茶室散發著特殊的氣氛……直到現在，第一次迎接初釜的印象，依舊鮮明如昨日。映入眼簾的一切都是那麼新奇，引發我的好奇心。當時，我想瞄一眼茶室，結果正想踏入時，卻不禁停下腳步，一步也跨不出去。

空蕩蕩的茶室散發著非比尋常的氣息。冬日早晨的白色光線照進茶室，空氣冰冷清澈，生氣蓬勃。

「……」

我站在拉門軌道前，屏氣凝視茶室，感覺到某種純粹清明的寧靜存在。

壁龕柱子上掛著青竹花器，花器裡是比人還高的一枝柳枝低垂下來。

柳枝下方綁成一個圓圈，垂到榻榻米上。除了柳枝，還插了含苞待放的紅白山茶花，葉子綠油油的。

位於壁龕中間的白色木質圓架上，堆了小巧可愛的金色稻草米桶。

掛軸上題的是「春入千林處處花」。

春光照遍各地，所達之處無不百花齊放……一直到後來，我才明白這句話的寓意是大自然的力量萬物均霑。

初釜每年都是從上午十一點多開始。首先是老師和同學面對面打招呼。

「恭賀新喜。」

「恭賀新喜。感謝老師去年一整年的指導，今年我們也會繼續努力專心求進，懇請老師指教。」

老師穿著沒有花紋、顏色沉穩的和服搭配正式的腰帶。當她低頭向我們行禮

時，不知道是因為她的身分還是氣質，散發出的威嚴教人移不開視線。

這一天，老師準備年菜招待我們。

打開在重要日子盛裝菜餚的餐盒「重箱」後，映入眼簾的是象徵勤奮努力的「黑豆」、象徵長壽的「松葉甘露子（寶塔菜）」、象徵子孫繁榮的「鯡魚子」、祈禱五穀豐收的「沙丁魚甘露煮」、吉祥寓意豐富的「百合根涼拌梅子」和玉子燒。

黑色漆碗裡，裝的是京都風味的「鴨肉年糕湯」。湯頭是白味噌，搭配鮮紅的京都胡蘿蔔、香菇、白蘿蔔、小芋頭、油菜花和方形年糕。

當我們品嚐年菜時，老師手持烏龜形狀的酒壺，為我們每個人斟酒，同時說句鼓勵的話：

「今年你也要好好用功喔！」

「今年你要結婚了，對吧？恭喜你。」

我舉起以戧金技法描繪鶴形圖案的紅色漆杯接酒，輕輕抿了一口酒下肚，感覺從胃部一路暖遍全身，心情也隨之開朗奔放。

撤下年菜後，便是「濃茶」的時間了。

茶會的茶分爲「薄茶」與「濃茶」，後者比前者高級。

這一天老師會親自點茶，讓我們品茗。初釜也是一年一度唯一一次拜見老師點茶的機會。

老師端來搭配濃茶的點心「主菓子」。第一次看到主菓子時，我才二十多歲。

老實說，當下非常失望。我期待的是符合過年氣氛的華麗點心，結果出現的卻是平常也買得到的白色饅頭。

然而，當我把白色饅頭放到功用類似面紙的「懷紙」上，用手剝開時，不禁倒吸了一口氣──白色的饅頭裡竟然是翠綠鮮豔的內餡。

隔壁的同學告訴我，這個點心的由來⋯「這叫常盤饅頭，是初釜時吃的點心。」

據說白皮綠餡象徵綠色松葉上堆積了白雪。」

把它放入口中後，我發現白皮的原料是「山藥」，充滿嚼勁。濕潤甘甜的內餡和外皮充滿彈性的口感琴瑟和鳴，讓我不禁從鼻子發出幸福的歎息。

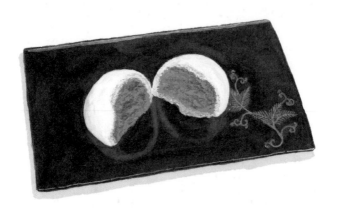

◦ 常盤饅頭 ◦

吃完點心之後，老師開始點茶……

春節時用的是大小一對的「嶋台」茶碗，一個內側貼的是金箔，另一個是貼銀箔，看來喜氣洋洋。

「咻——」

鐵釜中的熱水即將沸騰，發出如同輕風吹過松樹的聲音。我靜靜聆聽這道名為「松風」的聲音。

首先，由坐在前方的「主客」品茗，然後才是其他陪客輪流。

我輕輕抿了一口，品嚐茶水濃稠的濃茶。

強烈的香氣貫穿鼻腔，茶的些許苦味和點心的甘甜在舌頭上並存。最後是濃郁的甜味……喝完濃茶之後總是令人回甘生津。

老師點完茶之後，露出鬆了一口氣的柔和表情。

「接下來是練習時間，大家輪流點薄茶吧！」

在這句話之後，原本緊張的氣氛為之一變。大家輪流起身點薄茶，品嚐同學點的薄茶，同時越聊越起勁……

此時，我盯著照亮茶室的陽光，看得入神。早晨冰冷清新的空氣消失殆盡，不知何時放晴的午後陽光透過純白的紙門照亮茶室。身穿華服的女子臉龐更加明亮了。

我總是感覺「新春」一詞包含的華麗寓意，都在這道冬日暖陽中。茶室新的一年從今天開始……

初釜的最後是以「抽獎時間」作結。每個人輪流抽摺疊得小小的紙籤，當老師說「請開！」時一起打開。籤裡是老師手寫的字。

如果看到的是「松」、「竹」、「梅」，代表抽中茶碗、帛紗或出帛紗等獎品。帛紗是點茶時一定會掛在腰上的茶巾，用來擦拭茶具；出帛紗是奉上濃茶時要一併

026

遞給客人的。客人在品茗和欣賞茶碗時，要把出帛紗墊在茶碗下方。中獎的人要當下打開裝獎品的盒子，跟大家分享。

好幾年前，我抽中一次「松」，獎品是茶碗，上面畫了紅色果實掛滿枝頭的硃砂根。硃砂根的日文是「萬兩」，另外，草珊瑚的日文則是「千兩」。兩者都是象徵吉祥喜氣的植物，因此是春節時分常用的花材。然而，我實在無法分辨它們。

老師告訴我：「草珊瑚的果實在葉子上方，硃砂根的果實在葉子下方，此外，一般稱為『百兩』、『十兩』則是紫金牛。」

抽中「松」、「竹」、「梅」自然是大吉大利，讓人覺得今年會有好事發生。然而，我也很喜歡沒中獎的籤，因為老師會在上面寫個「福」字。

抽中「福」的人會收到懷紙，就像平常抽獎沒中的人也能拿到面紙。懷紙在茶會時非常實用，既能盛裝點心，又能拿來拂拭茶碗邊緣。

也許老師一語雙關，用「福」字寓意「拂」。

就算沒有中獎，「福氣」也會造訪每個人。

（人生要是如此順遂就好了⋯⋯）

每當我看到寫了「福」字的籤紙，總有一股暖流湧上心頭。

冬日款待

新年氣氛伴隨著初釜結束而消失，又回到了平常的日子。

我一如往常走上位於自家二樓的工作室，成天對著電腦打稿子。

寒流來臨之際，待在木造老房子裡，光是靠煤油暖爐根本擋不住寒風，還得在腳邊放電暖爐，腿上蓋電熱毯來取暖才行。

窗外是連綿的住家屋頂，屋頂上方是沉重的雲朵，彷彿雪花就要落下並隨風飄揚。這種日子格外寒冷。

長假之後，下筆總是有如千斤重。我總是修正到晚上，好不容易將完稿寄給編輯後，果然收到編輯來信要求：「這個部分希望再深入一點⋯⋯」我修正到深夜，編輯才終於點頭。然而，我的心情並未因爲修稿完畢而開朗，依舊悶悶不樂。

（我這個樣子，以後還寫得下去嗎？）

小時候，我相信只要乖乖聽父母的話，日子就會平平安安。然而，原本庇護自己的父母卻在不知不覺中背駝了，腰也彎了。換成自己負責保護家人時，這才發現原來世上沒有絕對的安穩。

當工作一遇上挫折，我的心靈與生活都會立刻烏雲密布。這個時期因爲寒冷，更讓人容易沮喪。

古人在這個季節制定了許多儀式活動，例如，「元旦」、吃七草粥祈求一年順利平安的「七草」、慶祝成年的「成人式」和撒豆驅魔的「撒豆」，或許是想利用這些活動來排解情緒，好克服嚴寒。

今天是星期三，距離初釜已經過了十天，又是上茶道課的日子。

武田老師的教室一共有十名學生，分成週三班與週六班。我從二十歲開始學習茶道，三十年來都是跟學生、上班族一起上週六班。但是，一起上課的同學隨著時間流逝而有所變化：有人因為人事異動而前往關西，有人因為結婚而搬到北海道。

例如，十五歲拜武田老師為師的少女「小瞳」，點茶技術不同凡響，也因為結婚生子而放棄茶道。

之後又進來幾位新同學，週六班的人數逐漸增加，於是，我和另一位同學雪野改到週三班。雪野是老師的親戚，比我大六歲。以前她學過染色，是個單身貴族。她的茶道資歷和我幾乎相同，我們一起拿到「教授」的資格。她做事無微不至，擅長安排。週六班的同學都很依賴她，叫她「姊姊」。

雪野擅長烹飪，點的茶也格外美味。我們用的明明是一樣的「抹茶」和「熱水」，點茶步驟也一模一樣。可是她點出來的味道就是不一樣，實在不可思議。

週三班裡，除了雪野和我，還有寺島、深澤與萩尾三位家庭主婦。

寺島七十多歲，是從武田老師剛開班就拜師入門的學生。她就像學生會會長一樣，負責引領我們。因此，有時她也必須負起代表眾人的責任，接受老師的責罵。儘管如此，個性一板一眼的她依舊為了最喜歡的茶道，每天晚上練習深蹲以便能跪坐。

深澤七十歲，原本是教師。家裡的五斗櫃抽屜一拉出來，全都是母親的和服。每週都穿著她說是「母親的」好品味和服前來上課。

退休之後，她再度投入年輕時學過的茶道，每週上「我家的書是寫右邊，可是茶道雜誌卻是寫左邊」等關於茶道的疑問，她會馬上鉅細靡遺地查證。沒辦法向老師提問時，我總會忍不住問萩尾。

萩尾六十多歲，自己也在家裡教年輕的學生。一遇上「我家的書是寫右邊，

這三位同學都是高齡的人生前輩，生活穩定。週三班裡總是散發沉穩的氣息。

過了中午，同學紛紛來到老師家。

初釜用的茶具已經收起來了，走廊底端的準備室「水屋」架上，只剩下嶋台

茶碗正在晾乾。新年的氣氛已經消失得一乾二淨，又回到平常上課的日子。

今天從備炭火的「炭點前」開始練習。

點茶不是水燒開就能動手，必須事先準備好地爐的爐火、撒灰和添新炭。這一連串的步驟便是「炭點前」。

撒灰、拿火筷、取炭的方法和擺放的位置，都有詳細的步驟與規矩，備炭火比點茶更需要練習。

「今天由你負責備炭火。」

深澤一聽到老師指名，有些退縮：「可是我不太擅長……」

「會了就不需要練習，就是不會才要練習。」

老師每次總是如此教訓大家。深澤聽了也挺起背脊說：「是！請老師多多指教。」在鞠躬致意後走進準備室。

老師家的茶室只有一部煤油暖爐。這段時期，每次一拉開紙門，寒氣總會從緣廊流進來，讓大家冷到不禁縮起身子，討論的話題也自然變成天氣…

「對了，今天是『大寒』呢！」

「從今天開始到『立春』為止，是一年當中最寒冷的時期。」

一群女人在平日下午來上茶道課，在外人眼裡是一群有錢有閒的貴婦沉浸在奢侈的興趣當中。其實，當家庭主婦的同學在聊天時都會提到：「每天在家裡跟先生大眼瞪小眼都累了。每個星期至少要穿上和服出門一次才行。」

或是「不偶爾跟大家見面聊天紓解一下壓力不行。」這些其實只是表面的說法，每個人都在心裡跟自己搏鬥。這些煩惱顯現在不經意的三言兩語中。

「自己開口說的話，連自己都覺得刺耳。可是活到七十歲，已經改不了這種個性。」

「活著實在好辛苦，我都厭倦了。」

就連老師也不例外：「人家都說年紀大了會越來越圓滑，那都是騙人的。我最近實在煩躁得受不了。」

無論活到幾歲，心靈總是難以維持平靜。每個人都在跟自己搏鬥。二十歲也

好，八十歲也罷，似乎都無法擺脫這種煩惱。

每逢這段時節，上課時經常可見生肖相關的茶具。生肖相關的茶具不僅在初釜時出現，還會一路用到立春前一天。生肖是該年的守護神，隱含「今年也無病無痛，平安健康」的期盼。

例如，虎年用的香盒上畫了玩具「紙糊老虎」；龍年用的茶碗上是海馬圖案，因為海馬的日文是「龍的私生子」。無論是何種生肖的茶具，都不會直接看到該生肖，而是需要動動腦的意象。

忘記是哪一次的猴年，茶碗上半個猴子圖案都沒有。但是，一翻到茶碗底部，卻發現是紅色的圓底。

「啊！猴子屁股是紅色的！」

我到現在都還記得自己喊出聲時，全班同學哄堂大笑的模樣。

生肖意象的茶具在過了立春前一天後便收起來，下次再見到它則是十二年之

五彩蕪菁茶碗

後了。

此外，這段期間也經常看到「蕪菁」意象的茶碗。蕪菁是春天七草之一，日文又稱爲「鈴菜」。

大容量的深茶碗，碗身中段有些凹內，總覺得我好像在哪裡看過這種形狀的蕪菁。正面是畫風自由寫意的蕪菁，蒂頭上葉子茂密。

用這個茶碗時，老師指示點茶的同學⋯「天氣冷時，點茶要用滿滿的熱水，溫暖的茶水是冬日的最佳款待。」

鐵釜中冒出白色水蒸氣，盤旋而上。同學用水瓢舀起滿滿的熱水，緩緩地倒進茶碗中，再用雙手捧住茶碗，慢慢轉動，好用熱水溫杯。

看到對方如此點茶，我覺得自己好像也被同學握在掌心搗熱，心想⋯「冬天也不錯啊⋯⋯」

下課後，我和同學一起整理收拾，在老師家門口互道再見，各自踏上歸途。

回家路上，我攏緊外套，獨自頂著冷到令人耳朵痛的北風前進。

我實在太脆弱了……

但是，為什麼當下的心情卻如此愉悅呢？

我抬頭仰望逐漸黯淡的天色，發現獵戶座的三顆星星閃閃發亮，而冰冷的空氣讓人清楚感知到肺部的位置。

（啊！我感受到自己活著！）

春之章

一絲芬芳

日常生活中，一般人不太會意識到二十四個節氣。

不僅如此，甚至還會覺得節氣和實際的季節有所差距。例如，「立秋（八月七日前後）」在曆法上已經是秋天，卻還是連日超過三十度。

然而，一年當中還是會有幾天，兩者湊巧合一。

某天早晨，母親說：「我望向窗外，發現梅樹冒出點點白花，黃鶯也來了。」

今天剛好是『立春』，真是太巧了！」

是的，不知為何，我家院子裡的梅樹每逢立春的日子總會開花。雖然不確定

是立春當天開的，還是三天前就開了，每次看到電視節目播報「今天立春，在曆法上從今天開始就是春天了」時，瞄一眼自家的院子，總會看到梅樹上冒出了一、兩朵像是爆米花的花朵。

只要開了一朵梅花，鳥兒馬上紛紛造訪。本來以為牠們會停在枝頭上，結果一下子便匆匆忙忙地飛走了。院子裡的景色簡直就是典型的春日繪畫構圖：梅樹上停了黃鶯。

星期三晴朗無雲，今天也是上課的日子。

空氣仍舊冰冷，寒冷的北風刮過臉龐，銳利一如刀尖。然而，這把刀今天似乎有些鈍了。

今天壁龕的掛軸上題的是：「梅花薰徹三千界」。

剛開始學習茶道時，老師指導我們欣賞掛軸的規矩：「在壁龕前跪坐，把扇子放在膝蓋前行禮。首先欣賞掛軸整體⋯⋯」

同時讀出上面我們一個字也看不懂的書法⋯「這幅掛軸上寫的是『梅花薰徹三千界』，是圓覺寺的住持朝比奈老和尚的作品喔！」

但是，我就算知道上面寫了什麼字，還是不懂它的意思。老師不會向我們解釋掛軸的意思，更不會說明由來、價格與價值⋯⋯只說了一句⋯「嗯，你們就好好欣賞吧！」

上課十年之後，我買了講解掛軸上那些禪語的書籍。可是，我讀完之後，更加不懂那些掛軸的意思了。於是，我照著老師的吩咐，只是默默凝視文字，自行想像寓意。

（應該是梅花芬芳，遠傳千里的意思吧？）

我望向壁龕的柱子，發現瓶口狹小的陶器裡，插了冒出小小花芽的貼梗海棠與山茶花。粉紅色的山茶花含苞待放，葉子綠油油的。

老師對我出題目⋯「猜猜這種山茶花叫什麼名字？」

裝飾茶室的花都被稱為「茶花」。茶花多半是用戶外的野花野草，種類豐富。

從孟冬到季春的半年之間，以山茶花居多。

山茶花的園藝品種繁多，據說有兩千種以上。這些山茶花的名稱各有風情，經常用於裝飾茶室的是「加茂本阿彌」、「初嵐」、「白玉」與「太神樂」等。常見的粉紅色山茶花則是「西王母」和「乙女」。

「是……西王母嗎？」

「你猜錯了，這是『曙』。古典文學《枕草子》開頭第一句不就是『春以曙爲最』嗎？」

「啊！原來如此。」

今天的課程跟往常一樣，從備炭火開始。添了新炭之後的步驟是「焚香」。這次裝「香」的「香盒」形狀類似扁平的圓形粉盒，散發白色棋子般的光澤。白色香盒在備炭火時會瞬間變色，就像是歌舞伎的「快速變身」。

拿起蓋子，映入眼簾的是盒子內側深如葡萄酒的猩紅色，搭配金色線描梅花。

● 白瓷梅香盒 ●

無論看過多少次，我總會因為華麗的裝飾而發出驚歎。我將它拿起來仔細端詳，發現白色蓋子上也雕刻了梅花圖案。原來，香盒外側象徵「白梅」，內側象徵「紅梅」。

這次輪到我點「薄茶」。

神奈川名產「鎌倉雕」漆器做成的梅花茶具，搭配繪有梅花的小茶碗……今天是梅花集錦。

「咻——」

鐵釜中冒出縷縷白煙，響起如同輕風撫過松樹林的「松風」聲。

雪野低喃了一句：「好寧靜的聲音……」

跪坐在由蒸氣薰出些許暖意的房間裡，聆聽松風之聲，心裡與腦中的喧囂吵雜在不知不覺中逐漸沉靜，實在愜意。

（雪野說得對，寧靜不是無聲，而是這種聲音正是「寧靜」。）

我在心裡同意雪野的呢喃，默默揮動茶筅。

沙沙沙……

點完茶之後，我起身走到出口坐下，打開紙門。

燦爛的陽光照亮院子裡山茶花的葉子，在這一瞬間映入眼簾。

（啊！春天來了……）

雖然氣溫並未回升，從走廊流進茶室的空氣依舊冰冷。陽光卻已經早一步轉換為春日模式。看見那道光，我的心靈也感受到春天來臨。

下課之後，我們走出老師家，發現天色仍然明亮……抬頭仰望天空，我聽到寺島悠哉地說：「古人說『冬至十日日漸長』。」

「冬至」與「十日」押韻這一點很有寺島的風格。有時，她說話就像是在朗誦臺詞。

的確，去年年底下課時，天色已經一片漆黑。一個月之後的今天，卻是如此冬至過了十天之後，太陽下山的時間逐漸變晚。

明亮……

此時吹過一陣寒風，傳來一絲甘甜的香氣。

啊！不知是何處的梅花開了……

春意尚遠

今天一早便充滿春意，氣溫更是從中午就開始升高。天氣暖和到不符合時節，讓人不禁期待能這樣一路到春天來臨⋯⋯

但是，一過了「立春」，經常又回到嚴冬的天氣，讓人深深體會到立春之後是一年裡最寒冷的時期。

隔天，果然有強烈的寒流打破了我天真的期盼，氣溫大幅下降。孟春時分的氣溫變化彷彿遭遇亂流，而且還要遇上好幾次。

每次遇上氣溫起伏激烈的日子，我總是想著，死去的季節正為了復活而在通

過險峻的關卡。

這一陣子，我收到很多電子郵件。

昨天採訪時認識的朋友寄信過來⋯「最近我不太舒服，不知道是不是憂鬱症？」

他說自己前一陣子被迫接受不合理的人事異動。竭盡心思地工作，並不代表一定會獲得公司或是周遭人的肯定。人生總是充滿無奈，無法盡如己意。

他在信裡寫道：「想想我這個人總是只注意眼前的問題，一切以效率和利益為第一。但是，人生不是只有一種價值觀，需要抱持更遠大的眼光。」

高中同學也寫信過來：「我可能是受到天氣的影響吧？最近心情總是很沉重，好像受到束縛，無法動彈。」

處於進展緩如牛步的狀態，會消磨人的精力。

我的心裡也有疙瘩，就像是穿了太多衣服而導致行動緩慢。雖然希望能像脫

衣服那般俐落地擺脫，卻苦於做不到而感到煩躁。

為了排解這股煩惱，我穿和服去上茶道課。

剛開始上茶道課時，母親為我準備了白底麻葉圖案的紬布和服與紅褐色腰帶。和服的穿法則是老師說「一月要參加初釜」而教我的。

我學會穿法和訣竅後，老師說：「想精通就要多穿。」然而，我不怎麼常穿，所以並不拿手。

和服沒有任何拉鍊、鉤子與鈕扣，只是把布捲在人的身上，利用繩子綁緊或放鬆來進行微調。因此，容易出現裙擺太長或是穿和服用的襯衣「長襦袢」從袖口冒出來等情況，很難穿得好看。

儘管我穿和服的技術差強人意，但走在前往老師家的路上時，擦身而過的中年婦人還是轉過頭來誇獎我：「果然還是穿和服好。」

我拉開老師家玄關的拉門，眼前的鞋櫃上擺了一張畫仙板，上面寫著「微

050

笑」，旁邊是雪白碩大的山茶花。

華麗的模樣令人聯想起「曇花」。

老師已經開始上課了。我稍微打開茶室的拉門，從縫隙中看到老師的臉。

「趕快進來，已經要點茶了。」

跟在我後面進來的是萩尾。

「老師，今天花兒在玄關微笑迎接我。」

「你有這種感覺，真是太好了。那是織田信長的弟弟有樂齋喜歡的山茶花，美到讓他想藏在袖子裡帶回家，所以叫做『袖隱』。」

我跪坐在自己的位子上，發現面前放了用來裝點心的漆盒「食籠」。

「請輪流拿點心。」

我恭敬地捧起點心盒，打開蓋子時不禁停下動作。

「……」

裡面裝的不是充滿春日氣息的華麗點心，而是顏色如同黑土的「時雨饅頭」。

時雨饅頭是把內餡捏成糰子後，再拿去蒸的日式點心，蒸好時表面會自然地龜裂。

「老師，這個點心叫……」

「這叫『下萌』。」

「下萌」是寒冬時分躲在土壤下方的草類開始冒新芽之意。看起來像黑土的饅頭皮裂縫中，微微可以看見鮮綠嫩草般的內餡。

我望著如同嫩草的內餡顏色，想起不知道是哪一年，母親看著堤防向陽處大叫「BAKKE！」母親是岩手縣人，BAKKE是當地的方言，意指蜂斗菜。

在銀白色大地處處露出黑色土壤之際，細小的蜂斗菜在溫暖陽光的照耀下，從彷彿蒸饅頭般隆起的地面縫隙冒出頭來。

母親小時候只要看到蜂斗菜，便會忍不住趴下去聞它的味道。

「好香喔！這就是春天的氣味喔！」

看到母親陶醉的表情，好像連我都看到蜂斗菜從黑土裡鑽出來的模樣。

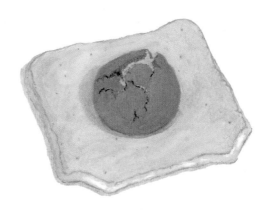

下萌

「快點嚐嚐吧！」

「謝謝老師。」

我把下萌放在懷紙上，切下一塊放入口中。饅頭皮在瞬間散開，甘甜的內餡在口中擴散。

沙沙沙沙沙沙⋯⋯

同學遞過來的圓桶型茶碗，厚實沉重。我一邊吹涼滾燙的茶水，一邊喝下，最後發出聲音啜飲。

「啊⋯⋯真好喝。」

喝完之後，我發出悠長的歎息。

裝抹茶的漆器茶罐「棗」，正面畫的是做成工藝品「對貝殼」的蛤蜊。繪有華麗圖案的「對貝殼」是女兒節的飾品。

「女兒節快到了呢！」

「這種天氣還要冷到什麼時候啊？我已經冷到連膝蓋都痛起來了。」

「身體都要凍僵了，真希望趕快暖和起來。」

我恍恍惚惚地聽著同學閒話家常，望向榻榻米上與茶碗並排的茶罐，發現罐子肩處有一個白色圓形光點。原來是室外的光線穿過紙門，投射在罐肩上。

我凝視光線的中心，在那道光線裡看見彩虹，心想：「春天就在這裡……」

然後，我整個人沒來由地開心起來，緊繃的臉頰也自然放鬆，感覺嘴角浮現微笑。

今天是「雨水」，正是雪化成雨，冰化成水的季節。

隔天開始下起雨來，原本天寒地凍的天氣稍微緩和了。

油菜花開

夜半狂風大作，陣陣雷鳴頻頻從天而降，直到黎明時分才停歇。太陽在上午露出臉來。

今天是星期三，節氣是「驚蟄」。那些在冬日陷入沉睡的生物，從今天開始活動。據說，天降春雷正是為了喚醒所有冬眠中的生物。

奇妙的是，每年此時，我打開家中玄關大門時，總會聞到微溫的水氣。堆在倉庫裡的花盆之陰影中，有蟾蜍緩緩探出頭來。此時，節氣與在我家流淌的季節

變化恰巧一致。

午後，我頂著依舊強烈的春風去上課。

當我跪坐在緣廊，想著要用洗手缽洗手而拉開紙門時，陽光刺眼得令我大吃一驚。洗手缽的水面波光粼粼。

竹管流水涓涓，傳入耳中格外柔和。

在庭院草叢裡綻放的黃色花朵是福壽草。舉目望去，日本金縷梅和山茱萸也花團錦簇。春天充滿黃色的花草。昨天，我搭電車經過多摩川的堤防時，映入眼簾的也是一片黃色油菜花。

不知來自何方的梅花花瓣，隨著春風飄進緣廊。每當有人走過，花瓣總是隨著移動的和服下襬或是白色分趾襪翩翩起舞，好似蝴蝶。

茶室裡明亮得像打了燈似的，我抬頭仰望，才發現是洗手缽的水面反射在天花板上，出現圓形的光點。

準備室的架子上有一包生菓子。

「把生菓子放到托盤裡。」

「是。」

我打開包裝紙，傳來一絲甜蜜的香氣。今天的點心是饅頭。它的白色外皮上，有一塊如同陶器「織部燒」釉藥般的深綠色；一大一小的蕨類圖案烙印在外皮上，兩兩相對。

我一邊按照人數把饅頭放進附蓋子的漆器點心盒裡，同時想起當初老師教我如何拿點心時的情景。

茶會時，主客和位於末座的末客有各自的任務。因此，上課的第一年，我總是坐在倒數第二個位置。

大點心盒從主客一路傳下來，每一個人各自用烏樟筷子拿起一份點心……輪到我的時候，裡面剩下兩個白饅頭。

一個位於正中央，另一個在角落。

這是我和末客的份。

正當我把筷子伸向正中央的饅頭時，傳來老師的聲音⋯⋯「這種時候⋯⋯要留下中間的饅頭。」

「⋯⋯咦？」

「留下中間的點心，拿放在其他位置的。剩下的點心如果放在正中央，最後一個客人就不會覺得自己拿到的是『挑剩的』。」

「⋯⋯」

聽老師這麼一說，我再次端詳角落的饅頭，的確很像「挑剩的」。同樣都是剩下來的點心，放在中央反而像是為了對方而特意準備的。

一樣都是饅頭，代表的意義卻隨著位置而改變。

說到點心，老師常常把「堆乾菓子可難了」掛在嘴邊。

乾菓子指的是砂糖做成的「和三盆」、原料是穀粉和麥芽糖的「落雁」，以及煎餅等水分少的點心；保存期限短的生菓子，則有白豆沙過篩加入米粉拌砂糖熬

煮而成的「求肥」所做成的「練切」和甜饅頭等。喝濃茶時配生菓子，喝薄茶時配乾菓子。

「堆乾菓子」，是指把乾菓子盛放在托盤上。

老師端出來的乾菓子總是如此渾然天成。儘管老師說盛放乾菓子「很難」，但過於自然不經意的成品看起來普普通通的，讓我不禁誤以為「我應該也做得來」。

有一天，老師下令要我端乾菓子到茶室。於是我把裝在盒子裡的落雁拿出來，放到裝點心的托盤裡。

我試著動手……卻怎麼做都不對勁。堆起來的乾菓子像是在「排隊」，如同排「骨牌」或疊「積木」。就算改變堆疊的方向，仍舊消弭不了人為雕琢的氣氛。

我嘗試打亂方向，營造毫無斧鑿痕跡的盛盤，落雁卻掉粉掉得亂七八糟。

當我越是焦急，幾度重新排列，白色粉末越是四散在黑色托盤上。我拿起衛生紙擦拭弄髒的托盤，反而又掉了更多粉末。時間徒然流逝，我卻不知道該如何是好。

油菜之鄉

「堆得如何？好了嗎？」

「還沒！」

老師笑著說：「嘻嘻嘻……自己動手做才發現果然很難，對吧？看起來越是簡單的事情，其實越難。畢竟俗話說『堆得好乾菓子才算是獨當一面』。」

在這個季節，老師習慣端出片狀落雁。亮眼的黃色令人驚豔，上面處處散落白色小點。凝神一看，原來是非常小塊的米餅，像是小型爆米花。

「這是松江地區的點心，名叫『油菜之鄉』。」

第一次聽到這個名字時，一望無際的油菜花田立刻浮現在我的腦海裡。但是，四散於落雁各處的白色小米餅究竟是什麼呢？

「……」

想了一會兒，我不禁拍了一下自己的大腿，眼前出現一大片黃色油菜花田中，白色蝴蝶四處飛舞的景色。

「是白粉蝶!」

老師分片狀落雁時,從來不用菜刀,刻意用手剝成大小不一的形狀,將之隨意堆疊。

「花紅柳綠」

二十四節氣始於一年當中日照時間最短的「冬至」，而日照時間到了最長的「夏至」後，就會隨著太陽折返而縮短。這兩者之間有兩次日夜等長的中間點，分別是「春分」與「秋分」。

絲絲細雨落在方才綻放的櫻花上。可能是因為新聞播報了宣布櫻花綻放的「開花宣言」，大街小巷散發騷動的氣氛。

我開完會搭地下鐵回家時，坐在車門旁邊的位置。一位拿著傘走進車廂的陌

生人，身上傳來淡淡的瑞香芬芳。

這瑞香甘甜的香氣，突然令我忐忑不安……這種感覺很熟悉。過往每到這個季節，一聞到這股氣味，我總是莫名地心神不寧。直到數年前，我才發現原因。

孩提時代，三月時總是令人心緒恍惚。

畢業、升學、升級……離別的寂寞，以及對於新環境既期盼又害怕的心情，必定伴隨瑞香的香氣。過了幾十年，這股甜蜜的芬芳依舊喚醒了當時惴惴不安的情緒。

春分後的週三午後，我前往茶道教室。走進茶室，我發現瓶頸細長的花瓶裡插了一朵浙貝母，彷彿在瓶中隨風搖曳；花瓣呈現網眼模樣的吊鐘形花朵謹小慎微地低頭綻放。

我抬眼看去，發現今天的掛軸上題的是「花紅柳綠」。

「啊……」

這幅掛軸喚起久遠的回憶。

「好久沒掛了，你很懷念吧！」

「……是的。」

剛開始學習茶道時，我和一起上課的表姊會看過這幅掛軸。平常掛軸上題的字，我總是一個也不認識，倒是馬上就看懂這句成語了。

「花紅柳綠。」

「嗯，對啊！」

我們互看了一眼。

「……不就是字面上的意思嗎？有什麼好說的？」

「一點深意也沒有！」

「哈哈哈哈哈……」

一旦笑出聲，更覺得好笑。結果，我們笑到連眼淚都流出來了。

老師看著我們大笑不已的模樣，竟然沒有斥責我們，只是靜靜地看著……「你們真是小孩子，連這點事情都能笑成這樣。」

我再次看到這四個字，是二十多年後遇到大學同學小寬時的事了……小寬和我學的茶道派別不同，不過她也是從學生時代就開始拜師學藝。聽說後來她當上茶道老師，在大學社團教茶道。

「前一陣子上課時，我掛了『花紅柳綠』的掛軸。」

「啊，花紅柳綠……」

當時正逢三月，我心想，現在正好是青綠的柳葉隨風搖曳，百花爭妍齊放的季節，難怪她會選這幅掛軸。

沒想到她卻說：「我是為了接下來即將成為社會人的畢業生，選了這幅掛軸。」

「……咦？」

「出社會之後，難免會遇上許多挫折。這種時候，不免覺得其他人都比自己

厲害。畢業後沒多久，大家總會否定自己，立志要改變……但是柳樹當不了紅花，紅花也當不了柳樹。該開紅花的就開紅花，該長綠葉的就長綠葉吧！」

我也曾經經歷過幾次這種情況：周遭的每個人在我眼裡都顯得強大美麗、閃閃發光，只有我實在平凡無趣，唯一的優點是認真老實。為了改變自己，我拿到什麼書都讀，屢屢受到薰陶感染。最後把自己搞得精疲力竭，迷失方向。

重蹈覆轍幾次之後，某一天我突然靈光一閃：「我的個性大概是改不了了。改不了了。

既然如此煩惱卻還是無法改變的話，不如靜靜觀察自己能走到哪裡吧！改不了就別改了。」

「紅花當不了柳樹，柳樹也當不了紅花。該開紅花的就開紅花，該長綠葉的就長綠葉。」

小寬的這句話，讓我想起當時的自己。

從此之後，「花紅柳綠」便成為我喜歡的話。直到現在，每當我羨慕起他人，想要改變自己時，總會想起這句話。

當我抬頭仰望壁龕的掛軸說「真是一句好話……」時，老師也面露微笑說：

「對吧！」

備炭火時會用到香盒，今天用的香盒是青花的「隅田川」圖案。方形陶瓷香盒的蓋子，其把手呈對角線橫跨蓋子，象徵架在隅田川上的橋梁。蓋子上畫了河畔垂柳，以及在河面上來來往往的船隻。

漆器茶罐上的圖案，是隨風搖擺的柳枝，茶碗則是盛開的櫻花。我出聲啜飲、喝盡茶水後，把茶碗放在膝蓋前方。喝得一乾二淨的茶碗底，露出了一片櫻花的花瓣。

揮動茶筅的聲音如同小溪淙淙。

點完茶，拉開紙門時，深澤說話的聲音聽起來很愜意……「天氣暖和起來了！」之前每次拉開紙門時，總是寒風颼颼，現在不會太熱也不會太冷，拉開紙門反而更覺得舒暢。」

上完課走出茶室，天色亮得令人一驚。

● 隅田川香盒 ●

在明亮的天色中，眾人無聲的騷動如同香檳的氣泡紛紛湧現。我明顯感受到

走向戶外的季節已經來臨了。

一想到白天還長得很⋯⋯我莫名地興奮了起來。

盡在不言中

今天晴朗無雲，氣溫升高，春天真的要來了。下午是上茶道課的時間。

流進洗手缽的水聲不再尖銳刺耳。我舉起水瓢舀水洗手，發現院子角落的香菫菜已經默默綻放，嘴角不禁上揚。

走進茶室，我發現今天掛軸上題的是「清流無間斷」。

據說這句話的意思是，溪水流動不已，才能常保清澈不混濁。

壁龕柱子上掛的是淡橘黃色的胡枝子花器。一朵紫色都忘菊搭配形狀美麗的麻葉繡球菊枝枒。

燒熱水的鐵釜也換成「釣釜」了。釣釜是用鎖鏈懸掛於茶室天花板的鐵釜，用於春天。開闔蓋子之際，釣釜總會微微搖晃。

「地爐的季節即將結束了！」

「是啊，下個月就要換成風爐了。」（譯註：地爐崁在榻榻米裡，離客人較近，可於燒水時取暖；風爐放在榻榻米上，離客人較遠，以免夏季時感到炎熱。）

接下來是安靜的練習時間。

大家屏氣凝神，我彷彿在萬籟俱寂中聽見大家內心的聲音。

寺島和萩尾都學習茶道長達五十年以上。兩人就算不發一語，也能透過氣氛、腳步聲和瞬間的眼神交流，順暢執行所有動作。

（準備好了嗎？）

（好了！）

（大家一起來！）

（是！）

在熱水沸騰的聲響一如清風拂過松樹的當下，大家進行無聲的交流。所有人的意識都集中在練習上，朝相同方向前進、擴散和放鬆。

「大家默契好到不開口也像在對談。」

點完茶之後，隔壁的雪野這麼說。

原來不是我想太多或是一廂情願。

我們經常強調「要說出口，對方才會明白」。然而，有些事情無須開口也能體會，例如在沉默之中交錯的言詞、無聲之聲，以及不發一語的陪伴所傳來的溫暖心意。

相信每個人平常都會感受到這些交流：靜默之際比交談之時更能感受真心；短暫的停滯、顫抖的聲音和瞬間緘口的體貼，有時比雄辯高談隱含了更多的意義；氣氛沉重或溫馨；無數的言語隱藏在寂靜之中……

經歷這種練習時間之後，我總覺得雖然大家從頭到尾未發一語，卻已經聊到

天長地久。

「再來一個人點一次茶吧!」

「老師,我們所有人都練習過了⋯⋯」

「現在熱水的溫度剛剛好,看由誰來簡單點個薄茶吧!準備室裡還有點心吧!把點心端出來。」

托盤裡裝的乾菓子是「落雁」和薄麵皮做成的「麩燒」。落雁是小巧的櫻花形狀,顏色有白有粉。

「兩種點心都拿吧。」

我把櫻花形狀的落雁放入口中,一咬即碎。細緻的葛粉在舌頭上迅速溶化,散發一絲甜味。麩燒輕盈一如空氣,口感酥脆,香氣撲鼻。

「沙沙沙沙⋯⋯」

遞到面前的茶碗上,畫的是圓窗和窗外的櫻花美景。

● 圓窗櫻花圖茶碗 ●

我喜歡濃茶濃郁的滋味，尤其是吃了包內餡的主菓子之後，口中的濃茶簡直是甜味的結晶，濃烈的味道就像蟹黃佐鵝肝醬。

然而，輕快點好的薄茶又是另一番美味。無論是濃厚油膩的法國菜，還是用筷子掃進嘴裡的清淡茶泡飯，各有各的風味。

我發出聲音啜飲，用力吐出一口氣，望向眼前的庭院。

天色還很明亮……室內卻已經開始出現陰影。

「老師，我來開燈吧？」

老師卻對正要起身的雪野說：「難得的『彼爲何人時』，就別開燈了。」

「彼爲何人時」指的是早晨或傍晚天色昏暗時，不開口詢問就不知道對方是誰（之後「彼爲何人時」成爲早晨的代稱，傍晚則是「黃昏（彼處何人）」）。

大家的輪廓都融化在溫和的時光中。可能是因爲剛才全心全意地練習，總覺得跟大家更親近了。

之後大家一起整理收拾，準備下課。

「謝謝老師。」

「路上小心，大家再見。」

「謝謝老師的叮嚀，下星期也請多多指教。」

每當和同學共度如此美好的時光，下課時我總會湧起一股既可惜又悲涼的心情——唉，此情此景還有機會和大家共享嗎？

除卻櫻花，還是櫻花

電視節目裡，連續好幾天提到了「賞花」。櫻花已經盛開一個星期了。天氣預報顯示今天晚上會下一場雨。

「花季將在今天劃下句點。」

「劃下句點」這句話在我心中激起一陣漣漪。

這次的花季恰巧碰上截稿期和要事，我到現在都還沒有去賞花⋯⋯

這種寂寞的感覺就像有朋自遠方來，結果還沒見上面，就到了對方回家的日

子，連送行都沒辦法去。

我好想去賞花，可是去不了。

於是，我告訴自己「櫻花年年有，明年再相逢」，然後走上二樓，在辦公桌前坐下。然而，當我不經意地望向窗外時，發現住宅區的屋頂後方有一抹淡淡的粉紅色。

就在此時，我聽見心裡的聲音……

連櫻花都沒空欣賞，活著還有什麼意思呢！

結果，我立刻起身梳洗打扮，搭上電車賞花去。

到了目黑川，乍看之下我還以為積雪了。其實是黑土堆積而成的堤防上，布滿了散落的櫻花花瓣。滿是盛開花朵的枝幹，像是覆蓋了大量積雪而顯得沉重，層層堆疊的枝枒下方是緩緩移動的人龍。

抬頭仰望，頭頂是遮蔽天空的櫻花隧道。眼前除卻櫻花，還是櫻花。俯視橋下，白色的花瓣掉落在河面上，形成一艘又一艘的櫻花小船，隨波流逝。

每年看的都是同一批櫻花樹開的花，每次都感慨萬千。

如同氣象預報所言，當天晚上果然下起雨來。

母親望著打在窗戶上的碩大雨滴，輕聲呢喃：「櫻花季也結束了。」

兩天之後，我出門去買東西。一出家門，隨風飄散的白色櫻花花瓣聚集在門前的坡道上。

走進便利商店時，花瓣也隨風被吹進店裡，掉在我的腳邊。

當我站在平交道前等待電車通過時，花瓣並肩乘風而去。數不盡的花瓣如同大雪紛飛，飛向天際，耳邊彷彿傳來無數悄聲的道別。

百花爭妍

這陣子，我的胃部感覺有點沉重。我自己很清楚原因何在——前幾天，我因為友人而遭到連累。

儘管對方向我道歉，我卻怒氣難平，始終抱持尖銳的態度，最後冷漠以待……

「我沒辦法相信你。」

那天晚上，我的胃部突然一陣沉重。在怒意爆發之後，不但一點也不舒暢，反而因為自己苛薄的態度而受傷。

對方的確給我添了麻煩，我也不喜歡說謊。然而，面對拚命道歉、毫無防備

的人，我卻盛氣凌人地大肆批判，毫不體諒對方可能也有苦衷。

為什麼我的心胸如此狹窄呢……

自我厭惡的傷口遲遲無法痊癒，傳來陣陣疼痛。

讓心中傷口癒合的，是一封出乎意料的來信。半年前，我去長崎時，在旅館認識了一位朋友，他寄了電子郵件過來。當時，由於彼此都是旅人，便敞開心胸分享了許多心情，最後還交換了電子信箱。

對方在來信中提到：「你當初的一句話拯救了我，謝謝你……」

我已經不記得當時我們聊了什麼，自己又說了什麼。然而，短短的一行字卻令我熱淚盈眶。

原來我曾經拯救過一個人……

現在輪到對方的一句話拯救了我。

原本感覺沉重的胃部，突然在瞬間輕盈起來。

昨天我還在傷害他人，今天卻獲得他人的救贖。

人心如同隨風搖曳的蘆葦。

溫暖的雨水下個不停，彷彿區隔季節的窗簾。草木在雨水的滋潤下，想必欣欣向榮。雨停時分，春天即將正式來臨，氣溫應該不會再劇烈起伏了。

這幾天，我再怎麼睡，還是感覺沒睡飽。聽著雨聲，我沉睡如泥，感覺嚴冬之際所累積的疲倦從全身融化而出……

某天早晨醒來時，我發現自家狹窄的院子裡已經百花爭妍。杜鵑花叢中湧現紅色與粉紅色的花朵，化為一團團彩球。

類似天使喇叭的「海芋」和貌似花菖蒲的「德國鳶尾」，也開始綻放了。

我在附近散步，發現重瓣櫻花已經盛開，海棠、棣棠花、大花四照花、藤花、鈴蘭也美不勝收。

● 春日花草蒔繪　竹製漆器扁茶罐 ●

星期三下午，我比平常早出門去上課。頭頂是如同夏日的藍天。

一路走來，身上微微出汗。我踏進老師家的大門，發現老師站在鬱鬱蔥蔥的庭院中。她今天身穿淡黃色的紬布和服搭配土黃色腰帶，手上拿著花剪，正要去找裝飾壁龕的花草。

我踩著一塊塊分散擺放的踏腳石，隨著老師走進庭院的深處。

年輕時，我以為日式庭院設置踏腳石的目的，是要避免鞋子髒汙；到了這把年紀，才覺得它是人類進入大自然的領域時，避免傷害草木苔癬的和平中立地帶。

小小的茶庭在我的眼中宛如樂園。腳邊是一整片小葉瑞木的美麗嫩葉。成串的黃色花朵凋謝之後，冒出形狀彷彿細緻百摺的新葉。

我抬頭仰望天空，看見陽光穿過柿子樹的嫩葉縫隙。松樹的新葉朝天伸展，地面滿是厚實的苔蘚，形成綠色地毯。

「蝦脊蘭、水甘草、玉竹和寶鐸草，全都一口氣開花了！」

老師一邊說，一邊從假繡球（合軸莢蒾）即將盛開的白色小花叢中，剪下一

枝花，放進竹製花器中。將花器放進壁龕後，房間便吹來一陣風。

今天掛軸上題的是「風從花裡過來香」。

風本身無色無味，穿過花叢間時帶來了花草的香氣……

從紙門全開的茶室望向庭院，緣廊外綠意盎然。

不知道是哪位同學發出讚歎：「哇！好美呀！」

「真是花團錦簇，姹紫嫣紅。」

「花草實在偉大……沒人教它們，卻每年都會開花。」

到了春天，處處冒出草類嫩芽，花朵一齊綻放──相信大家從小到大都認為這是理所當然的。

然而，某天我凝視著閃耀的嫩葉時，忽然發現，其實我們活在神祕的大自然中，卻從未意識到其神祕……

夏之章

風捲波濤

新聞播報著「沖繩從今天開始進入梅雨季」，同一天北海道則是開了櫻花⋯⋯狹長的日本列島有著「開花時差」。

在東京錯過賞花的人，前往北海道便能追上櫻花綻放的速度，追上時間。有開花時差真是太美好了。

星期三，天氣晴。我穿著沒有內襯的夏日和服「單衣」去上課，一路上微微出汗。

途中經過公園旁，巨大的欅樹因為風起而沙沙作響，宛如波濤。這股聲音傳入耳中時，我的心靈立刻化為帆船的風帆，渴望衝向開闊廣大的地方。風是我轉換心情的契機。這陣子原本有些沮喪的心情在瞬間變得開朗，朝藍天鼓起膨脹。

茶道教室在今天換季。茶道的規矩是在二十四節氣的「立夏」時，把「爐」換成「風爐」。

「爐」是所謂的小型地爐，使用時期是從十一月到隔年的四月。把鐵釜架在地爐上燒水，客人圍著地爐還可以取暖。

到了炎熱的夏季，為了遠離火源，必須把地爐封起來。

封爐之後的茶室，看起來格外寬敞，取而代之的是占據角落的「風爐」。

「風爐」類似一般的火爐，從外側看不見火源，熱氣也不會四散。形狀與材質琳瑯滿目，今天老師用的是銅製的風爐，架上渾圓的鐵釜。

面向庭院的紙門完全拉開，洗手缽的水聲聽起來更近了。夏日的樹木綠葉成蔭，遮蔽庭院的光線。葉子層層疊疊，陽光勉強穿過少許縫隙，宛如點點星光。

走進茶室，我發現今天懸掛的是曾經看過的掛軸「本來無一物」。

字面上的意思是「原本什麼也沒有」，解說卻表示是「萬物皆空，形體皆為虛

假幻影，無須執著」云云，我看了還是不太明白。

雖然我不懂得這句話的意思，但凝視這幅掛軸時卻心頭一陣爽快，滿懷希望

與勇氣。

老師微笑表示：「我在思考要掛哪一幅掛軸時，想到今天是換成風爐的日子，

所以決定要展現自己的熱忱。」

我的視線轉向花草，發現輕盈的夏季竹籠裡插的是花朵形狀宛如紫色風車的

鐵線蓮。

「誰要第一個開始練習？」

「⋯⋯」

大家瞄了四周一眼，互相推託。無論茶道學了多久，每逢換爐之際，總是遲

疑該如何備炭火和點茶。畢竟地爐與風爐用的工具位置和步驟，大相逕庭。

此時，「學生會長」寺島主動表示：「今天由我負責備炭火。」

當她正在找藉口表示「雖然我想自己已經忘得一乾二淨……」，老師又說了那句老話：「會了就不用練習，就是不會才要練習！」

我雖然因為兩人的對答而噗哧一笑，卻想著，上了年紀還有地方能暴露自己的缺點，實在是一件幸福的事。活在現代社會，人人都怕犯錯失分，因此穿上厚重的盔甲保護自己，以免弱點曝光。

可是來到這裡，無論幾歲都是學生。每次練習時，都要接受老師的糾正指導，幾十年來如一日。茶道的規矩隨著季節變化，越是進步，越覺得茶道之路無窮無盡。

我們大概不可能做到完美無瑕，因為人類這種生物會犯錯、有缺陷。

但是，如果有犯錯的空間，或許能活得更自由自在。

寺島完成備炭火之後，輪到雪野點濃茶。

「雪野同學，你去把冰箱裡的點心拿過來。」

「是。」

今天的點心盒是邊緣裝飾高雅波浪花紋的乳白陶器「白薩摩」。冬季的點心盒是木質漆器，給人溫暖的感覺。過了立夏後，便換成陶器。

冰過的陶器清涼而沁人心脾，在這種日子摸起來格外舒服。打開蓋子，我發現裡面裝的是青色竹葉包裹的細長點心。

「……唉呀！」

「今天的點心是『粽子』，是朋友送給我的京都土產。」

關東人在端午節時習慣吃槲樹葉包麻糬的「柏餅」，祈求兒子健康成長；關西人則是吃粽子。

一解開粽葉，溼漉漉的竹葉氣息立刻撲鼻而來。裡頭包的是葛粉做成的細長葛餅。半透明的葛餅清涼微甜，充滿嚼勁，十分清爽。

茶道大師愛用的陶器「萩燒」所製成的茶罐，搭配的是寬口的夏季青瓷茶碗。

五彩青楓茶碗

水罐也是鮮豔的青色。罐身扁平、罐口寬大的水罐，搭配著散發光澤的黑色漆蓋。我俐落地拿下蓋子，映入眼簾的是青色水罐裡的廣闊水面。

「……」

雖然我身處和室，眼前竟然出現一汪池水。

小學時看到藍色的游泳池水，總會感受到夏日的自由暢快。同樣的感觸當下在心中瞬間擴散。

下課回家時，我去百貨公司看攝影師星野道夫的展覽。阿拉斯加壯麗的景色和攝影師的幾句話，吸引我停下腳步。

「四季遞嬗真是大自然巧妙的安排，人類得以藉由季節，明確感受到不斷向彼方流逝的時間。每個季節一年只會遇上一次，每次的季節轉換總叫人依依不捨。

人生在世，究竟能遇上幾次春夏秋冬呢？人的一生數得出來能遇上幾次，實在太

短暫了。」（《旅行之樹》，文春文庫）

是啊，每次的季節轉變總教人依依不捨。

展覽中，其實還有許多打動我的話，不過今天先記下這句話就踏上歸途吧。

人不要太貪心，今天先這樣就夠了……今日事，今日畢。每次只需要感動當天的份量，不需要連第二天的份一起感動。這就是「相遇」。弱水三千，只取一瓢相遇的美好事物帶回家即可。

秧苗螢火

今天是星期三。這幾天我大門不出，二門不邁，閉關在家裡寫稿。一直以同樣的姿勢盯著電腦螢幕，我的肩膀變得非常僵硬。

下午，我頂著陰沉的天空，前往茶道教室。

好久沒有走出室外了。今天溼度高，十分悶熱。

我走進老師家玄關時，鞋櫃上的陶製小花瓶裡插了淡綠色的繡球花與鴝草。

清涼的模樣令人暑氣全消。

今天見到久違的深澤。她高齡九十二歲的母親在上個月過世，因此請了幾堂假。今天的和服想必是母親的遺物。

深澤正在紙門後方跟老師寒暄。

老師也把雙手放在榻榻米上，低頭致意……「請節哀順變……人生總是越來越寂寞，然而人人終有一別……好好保重。」

簡單的幾句話，隱含著對於送走高齡父母的子女所懷抱的溫柔與慰唁。我覺得自己瞥見了成熟的大人如何正確的寒暄。

今天，茶室面向庭院的紙門全都打開了，我們在開放的空間裡練習點薄茶。要拉開準備室與茶室之間的茶道口紙門時，覺得比平常沉重。

（梅雨季快到了。）

每年，茶室的拉門總會因為梅雨的溼氣而難以移動，連抹茶粉也因為溼氣而黏結。平常用茶杓挖起茶粉後，總是能俐落地倒進茶碗，現在卻黏在茶杓上，遲遲倒不進去。

用茶巾擦拭沾染茶粉的茶杓時，茶巾上的深綠色茶粉也是怎麼拍、怎麼敲都清不掉。

黑色漆器茶罐上，以金色蒔繪呈現秧苗與螢火交錯飛翔的模樣。

淡藍色的「平水罐」上滾了一圈海浪的圖案，搭配黑色漆蓋。蓋子中間有鉸鏈，所以稱爲「割蓋」，可以只打開一半。掀開蓋子時，映入眼簾的是蓋子內側的水草蒔繪。

茶碗的圖案則是池畔萬紫千紅的花菖蒲與九曲橋。

沙沙沙沙……

點好茶之後，畫一個「の」字舉起茶筅，把茶碗的正面轉向主客，遞給對方。

深澤發出聲音，啜飲完整杯茶，凝視茶碗說：「眞好，整個人都放鬆了。」

她因爲來到久違的教室而沉浸於感歎中。

寺島也開口說：「是啊，梅雨季前夕最好了。」

100

秧苗螢火蒔繪漆器中型茶罐

我也覺得梅雨季前夕是一年當中最具日本風情的時刻。

萩尾的表情像是想起了什麼⋯「話說今年花嘴鴨也生了小鴨。」

幾年前，花嘴鴨在老師家附近的公園池塘裡定居。每年到了這個季節，牠們總會孵出小鴨。母鴨帶著小鴨游泳的模樣，是這一帶居民討論的話題。

「睡蓮也開花了，現在是公園池塘一年之中最美的時刻。」

此時，庭院突然傳來沙沙聲響。

輕柔的小雨落在嫩葉上，充滿溼氣的南風也從庭院吹進門戶大開的茶室。

雪野急忙起身關上緣廊的玻璃窗。老師望向窗外呢喃著⋯「這是梅雨的前兆嗎？」

小滿之二

池畔賞景

隔天是晴天，下午，我買完東西後，在回家的路上想起了昨天茶道課聊到的花嘴鴨，於是順道去了一趟公園。

一到公園，我就看到母鴨後面跟了一群小鴨，在池塘裡游來游去。一共有九隻毛色黃褐交雜的小鴨。

橫跨池塘的橋上，聚集了來看鴨子的附近居民，水面映照晴空，一片湛藍。

睡蓮的葉子掩蓋了一半的池面，處處綻開紅色的花朵。排成一列的小鴨搖搖晃晃

地走在葉子上。

當我以為小鴨的身影消失在水草間時，牠們突然又冒出頭來在池中游泳，彷彿一排艦隊；有時則在水面上滑行衝刺。一看到牠們，橋上的觀眾紛紛拍手或是發出一片和諧的笑聲。

耳邊傳來旁人的對話：「好可愛喔！」「這個畫面看再久也不會膩。」

「之前還有一隻鴨媽媽生了一群小鴨，對吧？」

聽到這句話，蹲在池邊釣魚的中年男子指著池中沙洲的茂密蘆葦說：「就在那裡。」

「鴨媽媽呼叫所有小鴨，帶去那裡休息了。」

比較早出生的那群小鴨，一開始似乎有十隻，現在只剩下七隻了。

「發現小鴨少了，讓人很難過呢！」

「是被烏鴉等其他動物攻擊了吧？」

「不是，好像是其他鴨媽媽殺的。現實是很殘酷的。」

「不是烏鴉，而是其他鴨媽媽？生物真是自私。」

釣魚的中年男子再次開口：「這是動物的天性，本該如此。只有人類才會生下來一起養。」

孟夏的微風輕輕撫過水面，帶起一陣漣漪。柳樹大幅搖曳，池面波光粼粼，睡蓮的葉子隨風翻飛。葉片之間，跟著母鴨的黃色小鴨隊伍輕快划水前進。

蒼鷺飛來，停在池中的木樁上，牛蛙發出低沉的叫聲。這是充滿生命力的季節。

紫色與黃色的花菖蒲現在正逢花季，在池畔大肆盛開。

堤防四周的繡球花開始染上一抹藍色、紫色或粉紅色。位於向陽處的大石榴樹枝枒上是火紅的花朵，樹蔭下則遍地都是魚腥草的白色十字形小花。

現在正是這個小池塘最美的時節。我光是站在這裡就覺得很幸福，也莫名地感到依依不捨。

摘採青梅

「今天可能是進入梅雨季前的最後一個晴天。」

聽到氣象預報這麼說，我趕緊去洗衣服。正當我把曬衣桿撐起來時，發現梅樹上長滿了綠色的渾圓果實。

（啊！是青梅！）

老實規矩的梅樹，總是在立春時綻放白色花朵，告知春天來臨了。梅花一謝，我便忘記它的存在。沒想到，它在不知不覺中長得鬱鬱蔥蔥，葉子下方結實累累。

果實飽滿碩大，正是拿來釀梅酒的好大小。我趕緊從廚房拿出篩子去採青梅。

青梅隱身於綠葉之間，其實是梅樹的計謀。

當我採了一堆青梅，以為自己都採完之際，走到遠處凝視它，才發現到處都是錯過的果實。我摘下原先沒發現的果實之後，蹲在樹下抬頭望，又發現樹葉茂密的枝枒內側的陰影中，還躲了成群的果實。我伸出手想要摘下它們，細小的枝枒卻從四面八方阻擋我。

一心一意採青梅的結果是滿頭大汗，篩子也沉重了起來。

青梅的模樣可愛滑稽又有些情色。渾圓的果實中間裂了一條縫，貌似人類的臀部。外皮覆蓋一層絨毛，像是籠罩了一層霧氣。把它放在掌心上凝視，指尖不禁湧起一股用力捏下的衝動……

我把採下的青梅全部拿去廚房的流理臺刷洗泡水，再擦去水分。每年做這件事時，我總是心想梅樹在凜冬之際開花，為引頸期盼春天的人們帶來希望；邁向夏日之際又結實累累，這些果實化為梅乾與梅酒等產物，能用來預防食物中毒或是消除疲勞，既能下飯又是萬能調味料。

一棵梅樹便能如此充實日常生活，梅樹真是偉大啊！

內外同步

星期天早晨，我因爲淅瀝嘩啦的雨聲而醒來。窗外景色泛黃模糊，一大早就暗得像黃昏。

這陣子，我總覺得身體很沉重，不知道是因爲忙著截稿導致睡眠不足，還是梅雨天涼導致身體不適？

我就這樣窩在棉被裡，哪兒都不去，也不起床工作。結果，當我從瞌睡中清醒時，覺得自己非得出門一趟不可。

可是外頭還在下雨。淅瀝嘩啦的雨聲像是千軍萬馬包圍了我家，把我關在家

裡，守護著我，對我說：「今天你就哪裡都別去了，好好休息吧！」

身體彷彿接受了這句話，變得軟綿綿的。我再度進入夢鄉，全身上下累積的疲勞都溶化在雨水和溼氣中。真想就這樣一直睡下去⋯⋯

氣象預報說星期三下午會出太陽，卻又下起了綿綿細雨。

三天前的星期天，我睡上了一整天。雖然多少消除了一些疲勞，但昨天又熬夜寫稿到天明，再度睡眠不足，整個人懶洋洋地提不起勁。本來想請假休息，最後還是打起精神，在濛濛細雨中出門了。

我走到茶室時，老師才剛掛上掛軸，一手拿著長竹竿，走下壁龕。

「我本來選其他掛軸，臨時換成這一幅。」

「雨收花竹涼」

今天老師也全心全意地備課。竹籠花器裡插的是夏山茶。嫩白水潤的花朵令我眼睛一亮。

水罐是來自鹿兒島的玻璃雕刻「薩摩切子」。花紋細緻的玻璃罐中，水光閃爍，清澈透明。

打開點心盒，大家紛紛發出讚歎：「哇！」「好可愛！」原來裡頭裝的是一顆顆青梅。

其實這不是真的青梅，而是日式點心師傅巧手捏成的點心。我凝神注視這些足以亂真的點心，無論是顏色、渾圓的形狀、輕巧的裂縫，還是肚臍般的凹陷，都如此逼真，甚至讓人覺得點心上長出了跟青梅一樣的小絨毛。

我拿起一顆點心，放在懷紙上，用切點心的銀籤切下去。點心裡包的當然是內餡，而不是青梅的果肉。將它放入口中後，甜蜜的滋味中帶有一絲酸味與梅子的味道。

我端起淡藍色的夏季茶碗，品嚐濃茶的滋味。

（今天來上課真是太好了……）

我不經意地抬起頭來，發現庭院十分明亮。原來綿綿細雨不知何時停了。陽

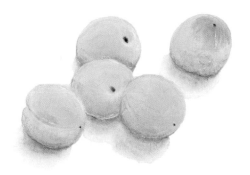

❦ 青梅 ❦

光銳利的光線照在庭院的樹林間，樹葉散發澆水後的光澤。山茶花的葉子閃耀一

如玉石。；水珠停在日本吊鐘花和小葉瑞木的葉尖，閃閃發光。庭院裡的踏腳石微

微積水，反射著光線。

站在準備室裡時，庭院的柿子樹葉隨風搖曳，沙沙作響；金線草纖細的葉莖

一齊低頭鞠躬。清風拂過衣領，黏膩的汗水都乾了。

我回頭望向壁龕……雨歇了，竹子花草透出涼意。

（現在的情況正符合掛軸的內容。）

在茶室，經常發生這種偶然的一致。

老師總是配合季節與天氣，用心裝飾茶室。因此，來到茶室後總會遇上一些

不可思議的光景……

我忘記是什麼時候，在茶室看到題了「薰風自南來」的掛軸，結果一股涼風

便從庭院吹來，帶來新綠的氣息。

又有一次，老師在壁龕掛了民俗畫「大津繪」。畫裡一臉嚴肅的雷神把太鼓掉

進海裡，慌慌張張想把太鼓撈起來的模樣令人發噱。結果，那天上課上到一半就

突然打起雷來，下起傾盆大雨。

仔細回想，上課的日子經常遇上這些微小的偶然。我總是靜靜端坐，在心中

發出感歎，興奮不已。

下課回家的路上，我去了一趟公園的池塘，想看看花嘴鴨一家。這陣子沒來，

小鴨已長大了許多。有些小鴨撅起屁股，把頭探進池子裡吃飼料，有些小鴨則已

經揮舞起翅膀，想學媽媽飛，甚是可愛。

蜻蜓掠過水面，不知從何處飄來梔子花甜蜜的芬芳，彷彿來到東南亞的度假

村。

明明已經快要晚上六點了，天色還這麼亮，離天黑早得很。

話說回來，「夏至」就快到了。

水無月之日

我睜眼凝視著黑暗，直到天邊露出魚肚白，家中信箱傳來送報生投入早報的聲音，我才開始微微打盹。這種日子已經持續好幾天了。

預定要集結成冊的稿子，寫到一半便擱筆不動，好幾次試著再次提筆，卻每每受挫，失去寫作的自信。

印成紙稿的文章擱置在書櫃一角，已經覆上一層薄薄的灰塵了。

今年快要過去一半，不早點著手⋯⋯我每天在夜裡責備自己，迎來一個又一個不眠的夜晚。

星期三，天氣晴。肩膀嚴重痠痛，背部肌肉僵硬。我心想，得找點辦法安撫心靈，一邊前往茶道教室。

一跨出家門，飽含溼氣的空氣便包圍了我，整個人好像走在水加太多的果凍裡，民房綠籬綻放的栀子花散發情色的香氣。

我在老師家玄關脫鞋時，望向鞋櫃上的小相框。小相框裡是老師喜歡的明信片，時不時就會更換。

……明信片上畫的是荷花玉蘭。荷花玉蘭是高大的喬木，現在正是碩大的白色花朵高掛樹梢，朝天空綻放的時節。畫旁邊題了一首詩，其中幾句讓人印象特別深刻……

「人類朝天而眠」「是在說凝視永恆嗎？」

我對明信片上簽的「富弘」二字有印象，是詩人兼畫家星野富弘。

走進茶室，我發現壁龕柱子上的竹編香魚籠裡插的是三白草，葉子只有半邊是白色，像是撲了蜜粉。

「請用點心。」

我打開冰過的點心盒，發現裡面裝的是半透明的三角形糕點，糕點上布滿一粒粒的紅豆。

「今天的點心是水無月，因為六月快要結束了。」

以前，皇宮裡會在陰曆六月一日舉辦吃冰消暑的儀式。

冰塊在過去是稀少的貴重物品，必須從儲存天然冰雪的「冰室」運進宮中。

吃不到冰塊的庶民則是以類似冰塊的點心消除暑氣。

因此，京都人直到現在都習慣在六月三十日吃水無月，為上半年消災解厄。

我用點心籤切下一角，將之放進口中。充滿嚼勁的冰涼口感和紅豆的自然甘甜融為一體。

「真好吃！」

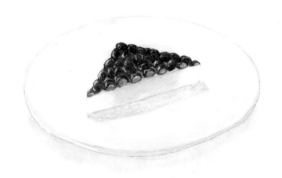

　水無月

「但是，吃了水無月，就表示今年已經過去一半了。」

「年紀大了，時間越過越快。」

「昨天是夏至呢！」

冬至過後的半年，日照時間一點一滴延長，在夏至達到頂點。夏季日頭高掛，照進室內的光線比冬季短。

每週三在茶室度過午後，我總能透過照進室內的光線，感覺太陽的角度隨著四季變化。

去年冬至，陽光從南邊的窗戶照進茶室最深處。我們跪坐於此處時，光線正好照在我們放在膝蓋上的手背。然而，現在只是強烈投射於緣廊邊緣。

在萩尾和深澤之後，輪到我點茶。我一如往常點茶，同時在內心反芻老師過往的句句叮嚀，意識集中於指尖。

（手肘不要張太開。）

118

（拿起水瓢便集中精神。）

（放下去了就不要調整位置，避免多餘的動作。）

專心點茶之後，心靈總是如釋重負……

然而，今天行禮致意，回到準備室之後，我卻累到癱在地上嘆息。

對於這股疲倦，我實在無可奈何。

瀑布涼意

人生有時就是無可奈何。

（既然如此，不如就別努力了……）

過了幾天，我這麼想。

不想再勉強自己徒勞，把一切交給名為命運的巨大力量。

好好休息吧！當我下定決心時，庭院吹來一陣涼風，彷彿不知名的存在為我打氣。

中午和朋友一起吃飯，晚上去電影院看愛情喜劇。假日搭電車去看海，路上

買了一本書作伴。我多久沒看與工作無關的書了呢？

出乎我意料，沉重的心情竟然三、兩下便消失了。我深切感受到工作停滯為我帶來了多麼嚴重的焦慮，又是如何影響著我。

泡澡時，我伸展手腳，夜裡鑽進被窩後，想起在老師家玄關看到的詩和荷花玉蘭的畫。

「人類朝天而眠」「是在說凝視永恆嗎？」

好久沒有睡得這麼沉了。僵硬的背部肌肉也在不知不覺中放鬆了。

我想起以前在雜誌上讀到了對前ＮＨＫ氣象主播倉嶋厚的採訪報導。

倉嶋因為妻子過世而內心空虛失落，罹患憂鬱症。他連在住院期間都憂心自己沒把事情做好。來探望的朋友對他說：「你覺得不行的時候，只要緊緊抓住地球就好了。地球自轉的速度很快，不抓牢可是會掉下去的。」

不再逼迫自己努力，也別再責備自己了……

累了就委身於季節中吧！待在家裡，也能感受到日本的「風景」。季節變化與

當我還是十幾歲的少女時，春夏秋冬不過是背後流逝的四季遞嬗。

我毫無關係。不僅如此，我甚至希望一整年都是舒適的恆溫。

然而，隨著年歲增長，我開始明白季節的意義……

人類無法超越季節，也無法停留在固定的季節，總是時時刻刻與四季一同變

化。瞬間的光明或是吹過樹林的輕風會讓人振作精神，或是聆聽霏霏雨聲來療癒

身心。

有時隨著花開進入人生的另一個階段，或是大自然藉由風起來為人的決心打

氣鼓勵。

我們無法處於季節之外，而是原本就在季節之中。因此，疲倦時，放下一切，

交給季節即可……

星期三，天氣晴，氣溫三十度。

我鼓起勇氣，套上薄紗和服去上課。大太陽幾乎位於頭頂，腳下的影子又濃又短。擦身而過的行人對我說：「看起來真涼爽呢！」其實當事人覺得暑氣逼人。

茶室的紙門已經拆下，換成蘆葦編成的簾子。從陰暗的茶室向外望去，從蘆簾縫隙間可以看見庭院裡強烈的日光。

洗手缽的水被太陽曬得溫溫的，喚起了我在暑假下水游泳的回憶。準備室入口的青色門簾隨風輕輕搖曳。

壁龕的掛軸上，單題一個「瀧」字。最後一筆沒有勾起，而是一路拉到紙張最下方。我凝視著意思是「瀑布」的這個字，彷彿真的感受到從瀑潭吹來的寒風，汗水都乾了。

瓶口細長的蟲籠花器裡，插的是白色木槿與紅色金線草。

水罐色彩繽紛，繪有菸草葉子與蔓草紋等圖案。由於它的形狀是模仿日本戰國時代由荷蘭傳來的容器，日文稱為「荷蘭寫」。水罐搭配角蠑螺形狀的蓋子架與

螃蟹圖案的茶碗。

蓋子深度直達罐身中央的黑色漆器茶罐，形狀俐落，在拔起蓋子後，會發現蓋子下方的罐身描繪了一圈金色的海浪圖案「青海波」，模樣如同魚鱗。每次一打開，我都覺得聽見了海浪的聲音。

但是，坐在鐵釜前實在太熱了。一開始點茶，我的背上便大汗淋漓。

如此炎熱的天氣，實在不需要勉強自己穿和服來上課。但是，今天我就是想穿。有些忍耐是被迫的，但有些忍耐則是自願的。

沙沙沙沙……

我傾斜身軀，把點好的薄茶放在榻榻米的另一邊後，轉回原來的方向，接受對方致意：「感謝賜茶。」接著端正姿勢，把手放在膝蓋上，凝視膝蓋前方，靜靜等候茶碗傳過所有客人後回來。

「……」

青海波漆器茶罐

此時，一股爽快的感受突然如電流般竄過全身。

（這樣就夠了……）

我不知道是什麼東西「這樣就夠了」。但是，心頭的確湧上一股情感，眼前因而一片模糊。

我的腦海中浮現明確的決心‥「雖然有時感到灰心氣餒……但是我願意在自己選擇的道路上掙扎。」

點完茶，我走出連接準備室的茶道口。

我用力地吐出一大口氣，撩起因汗水而黏在前額的瀏海。

當下從庭院吹進的微風，實在爽快無比！

午後陣雨

萬里無雲的晴朗午後，我和住在附近的朋友繞著公園的池塘散步。民房院子裡種的蜀葵綻放白色花朵；凌霄藤蔓爬上圍牆，開出鮮橘色的花朵。

小花嘴鴨也長大了。毛色變得和母鴨相同，在睡蓮之間與橋下自由戲水來去，把池塘當作自己家。鴨子划水的痕跡在池面擴散，水草隨風搖曳。

我和朋友坐在樹蔭下的長椅聊天，聊著聊著，突然天色昏暗，颳起風來。本來在池畔垂釣的釣魚人和觀賞花嘴鴨的遊人，不知何時消失得無影無蹤。當遠方

雷聲轟隆作響時，頭頂已經烏雲密布。

我們都沒帶傘。

「要下起午後陣雨了！」

「趕快回家吧！」

我們匆忙起身，沿著散發忍冬花甜蜜香氣的小路轉彎，衝上回家的坡道。此時，空氣突然悶熱潮溼，冒出一股腥臭水氣。

走到一半，雨滴已經打在坡道上了。當我發現雨滴時，乾燥的柏油路面瞬間處處出現黑色的水痕。溫暖的雨水一口氣落在我們頭上，強烈的雨勢打在地上泛起陣陣白煙。

天上傳來陣陣雷聲，我們一邊奔跑，一邊在坡道叉路口處互道再見，各自衝回家。

當我回到家時，已經全身溼透了，連髮梢都滴下雨水。

於是，我沖了一個熱水澡，喝了加冰塊的梅酒，眺望窗外的狂風驟雨。

128

可能是因為剛剛在雨中奔跑，心情還是很激動。好像本來就期待這場午後陣雨來臨。

如同熱帶陣雨般的狂風暴雨，在一小時後停歇了，夕陽把天空染成一片粉紅色。

梅雨季快要結束了。

井水桶型水罐

梅雨季終於結束，迎來了連日的熾熱高溫。庭院的景色彷彿靜止畫面，沒有一絲微風，樹葉動也不動。整個人像是泡在溫水裡，不動都能出一身汗。

星期三也是一個萬里無雲的大晴天，熱氣更是蒸騰。我走在滾燙的柏油路上去上課，像是一腳踩進火爐上的平底鍋。附近民房院子裡的向日葵也被曬得無精打采。

我走進老師家的玄關，不禁喊了一聲：「啊！好熱啊！」正當我擦乾一身汗時，從廚房傳來老師的聲音：

「準備室裡有冰好的麥茶，你就拿來喝吧！」

「謝謝老師！」

我瞄了一眼鞋櫃上的畫仙板，上面畫的是紅褐色牽牛花……之前聽人說過，紅褐色是歷代歌舞伎演員市川團十郎（譯註：歌舞伎演員有繼承先人名諱的傳統，因此同一個名字會流傳多代）使用的顏色，所以這種牽牛花又叫「團十郎牽牛花」。

準備室的木地板觸感冰涼。我大口喝下麥茶，喘了一口氣。

我望向茶室的壁龕，今天裝飾的不是掛軸，而是「團扇」。扇子上寫著「壽壽風」。

「老師，扇子上的字怎麼念呢？」

「涼風。」（譯註：日文的漢字有多種念法，此處的「壽壽風」與「涼風」的發音相同。）

「原來如此！」我不禁拍了一下手。

團膳上題「涼風」二字⋯⋯實在有意思。

提籃形狀的編織花器裡，插的是白色木槿與紅色渥丹，搭配兩、三枝斑葉芒，顯得涼爽。

今天用的水罐，形狀類似從井裡打水上來時使用的「井水桶」。第一次用水桶形狀的水罐上課時，老師告訴我們：「聽說古人使用井水桶型的木水罐時，會在泡過水後直接放在榻榻米上。」

老師平常總是反覆叮嚀我們要把水罐擦乾後再放進櫃子或是榻榻米上。

我嚇了一跳，反問老師：「溼漉漉的就直接放嗎？放之前不必擦乾嗎？這樣榻榻米不就變得溼淋淋的嗎？」

據說，以前的茶道中人在悶熱的季節，會刻意做到這種地步，好為客人消暑。

今天的點心是「玉川」，在果凍般透明的「錦玉羹」下方是石板形狀的羊羹。

切成方形的點心，如同石英閃閃發光，清澈透明的模樣又像冰塊，能一眼望見清流的底部。

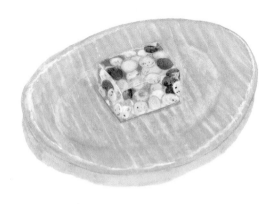

玉川

我用點心籤切下一塊點心，將之放入口中。錦玉羹裂成碎片，在口中釋放甜味。

周遭準備的一切都是為了消除暑氣，只有茶水是熱的。

眼前出現顏色偏白的萩燒夏季茶碗，樸素的觸感一如洗過的棉布，同時傳來茶水的熱氣。

我恭敬地收下茶碗，在面前轉兩次，捧起茶碗喝下茶水。

咖啡因的芬芳撲鼻，微苦的熱茶通過喉嚨，滑下食道……點心的甜味一點一滴消失，抹茶的甘甜在舌頭上層層疊疊。珍惜地品嚐每一口茶，每喝一口便深呼吸一次。

最後啜飲出聲，放下茶碗時，不禁出聲歎息。最近因為天氣熱，大多是喝冷飲。可能因為如此，總覺得五臟六腑有些疲倦。

大熱天就該喝熱茶，振作精神。

身邊的同學都在閒話家常……

「你家請了和尚來念經嗎？」

「嗯，已經來過了。在這種日子念經，和尚也很辛苦。」

「我家只有燒火迎接祖先。」

「但是聽說祖先沒聽到念經時敲銅磬的聲音，會不知道家在哪裡。」

「是嗎？」

「你會用茄子跟黃瓜做牛和馬嗎？」（譯註：日本人相信過世的祖先會在中元節時回到陽間，必須把茄子和黃瓜做成馬和牛的形狀，用來迎接與歡送。）

「我沒做過。」

大家已經聊到「中元節」了。到了八月，茶道教室會放長達一個月的暑假，比歲末年初的寒假還長。上完課，大家一起整理收拾，最後互道「下次見面就是九月了」、「天氣要是涼快一點就好了」，踏上依舊熱氣蒸騰的歸途。

秋之章

立秋 8/7 前後

蟬鳴

茶道教室在整個八月放暑假的最大理由，在於大熱天上課很辛苦。除此之外，許多學生都會在八月和家人出門旅行，或是住在外地的兒女會攜家帶眷回來（譯註：八月正逢日本暑假與中元節連假，是旅遊和返鄉的旺季。）

我沒有家累，因此八月的星期三下午成了悠悠哉哉的自由時間。

颱風在星期六登陸沖繩，聽說會在後天逼近關東。空氣從一大早就溼熱難耐，讓人全身大汗淋漓。

我一整天都待在冷氣房裡寫稿子。

越是這種時候，蟬鳴越是響亮。附近的樹林似乎是日本油蟬聚集之處，牠們爭相鳴叫，最後喧嚷之聲逐漸重疊爲拉長的節奏，益發激烈。

在日本油蟬的大合唱中，時不時冒出一隻斑透翅蟬高聲獨唱。

黃昏時刻，我收到親戚寄來的大量玉米。

我剝下它們的淡綠色外皮與金色鬍鬚後，立刻放進大鍋子裡蒸熟。光是蒸玉米時冒出的水蒸氣，就已經爲廚房增添甜蜜的芳香了。

我和母親像是吹口風琴般橫拿玉米，一邊吹涼，一邊大口咬下排列緊密的黃色顆粒。玉米噴射而出的汁液，香甜一如竹筍尖。

昨天因爲颱風帶來的狂風暴雨而讓人度過坐立不安的一天，到了今天星期三卻是萬里無雲的好天氣。

天氣依舊炎熱，空氣卻經歷颱風大雨洗滌而顯得乾淨清新。

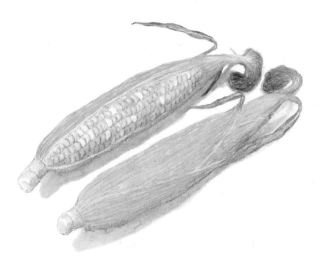

● 玉米 ●

儘管明天在節氣上是「立秋」，天氣卻熱成這個樣子，我實在不覺得秋天就要來臨了。

依照往年的情況推測，接下來還得忍耐一個月的秋老虎和晚上熱到睡不著的情況。節氣和實際的氣候似乎並不一致。

下午買完東西，我在回家的路上去了一趟公園池塘。小花嘴鴨已經長大到難以與母鴨區分。圍觀花嘴鴨親子的觀眾不再，只有小孩趁著放暑假來這裡釣小龍蝦。

蟬鳴依舊吵雜。然而，我在池邊散步時，發現一些死掉的蟬。白尾灰蜻掠過水面。

晚上泡澡時，傳來一隻鈴蟲清脆的叫聲。

儘管溽暑依舊，秋天還是悄悄地到來了……

心靈時差

暑假時，我去英國旅行了一趟。

當時，日本天天都超過攝氏三十五度，英國的最高氣溫卻只有二十二度，約克夏早晨甚至只有九度，冷到我在旅館的客房裡燒起暖爐。

晚上八點依舊天色明亮，不愧是高緯度國家。影子到了下午拖得長長的，宛如日本的季秋。相較於日本一如三溫暖般溼熱的八月，英國的夏天實在太舒服了。

但是，我總覺得哪裡不對勁。

明明是八月，繡球花和虞美人卻花團錦簇，在日本到了秋天才會綻放的秋牡

丹正逢花季。

除此之外，栗樹結果，爬牆虎葉子轉紅，合花楸鮮紅的果實結實累累。相當於日本孟夏到初冬的景色一併映入眼簾。

我請教當地居民，才知道此處花季持久，例如櫻花一開就是一個月。

剛開始我不習慣這種景象，奇妙的感覺彷彿泡在溫度不均的洗澡水裡。然而，過了一陣子，我逐漸忘記當下究竟是什麼季節，也不再覺得奇怪。

我在日本時，只要看到花草便能分辨四季。花草是報時的使者。這種「花草季節感」類似「方向感」。我長於日本，以為用花草分辨春夏秋冬是理所當然的。

到了英國才知道不是這麼一回事。

我回到日本時，已經是九月初，颱風才剛過境。

當我整理不在家時堆積成山的郵件時，目光受到一本雜誌吸引。

那是開滿芒花的銀色草原，沐浴在旭日下的花穗閃閃發光，隨風搖曳的模樣

宛如馬的鬃毛⋯⋯我甚至在芒花海中看見風起伏跌宕的形狀。

如同時差終有一天消失，我的「季節感」也恢復正常。

第二天，我去郵局領取包裹，途中經過位於堤防上的老房子。老房子的庭院中，有一棵枝枒垂下如同瀑布的胡枝子。沿路上凋落的紫紅色小花凝聚成桃紅色的花團。

鬱鬱蔥蔥的大片葛葉覆蓋斜坡，每當清風吹起樹葉時，都能瞥見隱藏在葉子下方的紫紅色花穗。

我清楚感受到自己位於何種季節。那不是月曆或是時鐘告知的標準時間，而是藉由五感感受到的心靈時間。

秋老虎到了九月依舊發威，入夜後耳邊卻傳來各類蟲鳴。鈴蟲清脆的叫聲中摻雜了蟋蟀的唧唧聲。

星期五是與淡島編輯見面的日子。

他也是長年學習茶道之人，見面時談到我去英國旅行的事。

當我告訴對方英國的櫻花一開就是一個月時，他笑著說：「這種景色可無福消受啊！」

下」。

日本的季節充滿了「當下」，所有景色都轉瞬即逝。我們正活在季節的「當

十五月圓

星期三，天氣晴。秋老虎發威。暑假結束，今天是茶道教室開學的日子。

一踏出家門，離開冷氣冰涼的室內，室外悶熱的空氣令人窒息。在火辣辣的陽光底下，我聞到疑似燒焦的氣味。

我大汗淋漓地走進老師家的玄關，鞋櫃上的畫仙板令我精神一振。

上面只寫了一個「喝」字……

我不禁笑了起來。老師看準了我們暑假期間身心懶惰散漫，因此一見面就對我們大喝一聲。這種打招呼方式很像老師的作風。

我在洗手缽前坐下，發現庭院裡的金線草都開花了。纖細花莖上的紅色小花星星點點，如同芝麻粒。無論是芒草、胡枝子還是金線草，秋季的花草總是柔弱易逝。

望向掛軸，今天是「水掬月在手」。

老師說：「中秋馬上就要到了。」

「又到了賞月的日子⋯⋯」

「賞月總令人心情舒暢。」

我聽著同學閒聊，一邊望向放在壁龕榻榻米上的編織花器。木槿搭配白色秋牡丹，加上一枝芒草⋯⋯在秋老虎發威之際，我感受到一絲來自秋日原野的涼風。

中秋月圓是陰曆八月十五日，換算成陽曆則每年日期不盡相同。當天晚上倘若放晴，便能欣賞到一年之中最美麗的滿月。古人在這一天安排賞月活動，享受秋日的夜晚。

今天用的水罐是提桶形狀，正面畫了石竹與黃花敗醬草等秋季植物，搭配由

兩片蓋子組成的黑漆「割蓋」。

眼前出現滿是菊花圖案的萩燒點心盒。

「請輪流拿取點心。」

打開蓋子，裡面是成排的「蛋黃時雨饅頭」。黃色的圓形饅頭上烙印了隨風搖曳的芒草圖案。

「滿月和芒草……」

「這個點心叫『嵯峨野』。」

我把點心放在懷紙上，用點心籤切下一塊，將之放入口中。時雨饅頭在口中碎裂，甘甜中傳來蛋黃的香氣。

漆器茶罐的蓋子上畫了一隻鈴蟲。螺鈿做成的翅膀，顏色會隨著角度變化，閃耀彩虹般的光澤。

萩尾點好茶之後，輪到我。

● 武藏野　蓋架 ●

「請多多指教。」

我向老師行禮後，走進準備室。

假期結束後，第一次點茶時總是緊張不已，好久沒摸到觸感滑順的絲綢茶巾了。雖然忐忑不安，我依舊以左腳跨過茶道門，走進茶室，彷彿登臺演出的演員。

我拿出水盂的蓋架，放在風爐邊。當我拿起水瓢時，竹柄的觸感使我鎮定下來。

行禮致意後，我坐定位置深呼吸。搖擺不定的心靈在榻榻米上緩緩沉靜。

耳邊傳來不知名的聲音對我說：「你沒問題的。」

我的左手先伸向水盂，接著自然做出下一步：啪地一聲，俐落攤開茶巾。

從摺疊茶巾的位置到手持茶罐的高度，每一步都全身貫注，動作流暢。水瓢倒水的聲響清亮。

「沙沙沙沙……」

我的注意力從手心傳遞至茶筅，所有動作一氣呵成。

暑假期間，雖然我的體重增加了，跪坐時卻不會腳麻。

以前很不擅長雙腳併攏站起，今天卻動作俐落。

走出茶道口時，突然覺得視野遼闊。

為什麼會如此爽快呢……

我突然想起一位大自己十歲的朋友。他學習書法，寄來的賀年卡上總是一筆好字。

他說，剛開始學書法時，自己也感覺得到練得越勤，進步越快。老師的誇獎加上練習成效顯著，讓欣喜萬分的他更是努力練字了。

然而，過了一陣子，進入學習停滯期，感受不到成長，逐漸失去初學時的快樂。於是，他以工作繁忙為藉口，暫時放下毛筆。

然而，某天，他偶爾走進店裡時，遇到了一方好硯臺。

買下好硯臺之後，他湧起了使用這方硯臺磨墨寫字的欲望。因此，他前往久違的書法教室，重新提筆寫字。

看到他下筆有如行雲流水，老師說：「你進步了。」

聽到老師的這句稱讚，他本人最為吃驚。畢竟遠離書法教室的這段期間，他幾乎從未碰過毛筆。

究竟為什麼進步了呢？

或許放下毛筆的期間，他依舊在心裡持續練習。

心中的毛筆在潛意識中繼續揮毫，寫下所見所看。因為內心不斷進步，才會遇上那方好硯臺。

當他提起筆時，自然展現了累積於內心的練習成果。

我們學的不是技術，而是前進。

乍看之下像是原地踏步，其實一路上的經歷都會成為人生的養分。

暑假結束後，第一次點茶時的舒暢心情，就像爬上漫長的坡道，途中突然遇上視野遼闊的觀景臺。

152

回家路上，天色蔚藍得令人大吃一驚。雖然秋老虎持續發威，天空卻已經轉換爲秋天的模樣。卷雲如同片片棉花糖，飄浮在空中。

從工作室的陽臺往外望，富士山的剪影清楚地浮現在夕陽下。

石蒜花紅

這陣子，我總是窩在房間裡寫稿子，結果一轉眼已經迎來秋分。

又到了晝夜等長的日子。

「春分」和「秋分」位於冬至與夏至的正中央，太陽在這兩天都是從正東方升起，又在正西方下沉。

古人認為死者位於日落的西方，稱呼死後的世界為「彼岸」。因此，太陽在正西方下沉時，人世與黃泉最為接近，容易往來。所以，日本人又稱春分與秋分為「彼岸」，習慣在此時掃墓。

如同俗諺「天冷天熱都到彼岸結束」，春分和秋分是季節遞嬗之際。

今天早上起床時，我發現悶熱的暑氣已經轉換為清爽的秋意，氣溫也下降了五度。

母親露出放鬆的表情說：「天氣終於變涼了。今年熱成這樣，我還以為秋天不會來了呢！」

上午，我和母親一起去掃父親的墓。

寺廟大門附近的堤防上，今年也開滿了石蒜花。花莖竄出泥土，前端的花朵鮮紅一如火焰……

石蒜是一種奇妙的植物。到了秋天的彼岸時節，總會看到石蒜花突然出現在墓地與田埂上。石蒜花有黃有白，然而，最多的還是紅色，而且還是鮮血般的紅色。因此，許多人誤以為石蒜與屍體有關聯，甚至認為是不祥的象徵而有所忌諱。

單純抱持欣賞的眼光，就會發現石蒜花真是艷麗纖細。在我眼裡，石蒜花盛開的

● 秋日花草昆蟲蒔繪漆器　中型茶罐 ●

模樣，就像仙女棒最爲絢麗的瞬間。

石蒜花總是在彼岸時分盛開，實在是不可思議。無需贅言，花草當然不會按照人類制定的曆法綻放生長，而是依照獨特的生理時鐘感應季節，自行決定盛開的時間。因此，每年的花季都會隨著氣溫與日照變化而稍有差異。例如，山茶花的花季是冬天，老師家院子的山茶花樹今年卻早在秋分時便開起花來。

老師因而皺起眉頭：「山茶花開得太早了，之後沒花可插，該怎麼辦？」

然而，日文稱爲「彼岸花」的石蒜花，今年依舊準時在彼岸時節盛開。石蒜裡或許有什麼特殊的感應器也說不定。

我和母親插好花，點好香，在父親的墳前雙手合十。此時，正好飛來一隻紅蜻蜓，停在墓碑後方的木牌「板塔婆」上休息。

掃完墓後的回家路上，我們總是走在步道上，穿過綠地與竹林，一路散步到車站。原野中芒花與長鬚蓼恣意伸展，油點草的花瓣上有紫色斑點，還有綻放淡紫色花朵的白頭婆。紅蜻蜓在草原上交錯飛行。

秋霖漫漫

今天星期三。綿綿細雨從昨晚下到現在。天氣從秋老虎發威突然轉變為散發些許寂寥的涼意。夏季累積的疲勞似乎因為溫差而爆發，讓我莫名地睏倦。

我撐著傘去上課。

壁龕裡的掛軸上寫的是陌生的經文。

茶花是秋牡丹、地榆和類似麥子的植物，結著黑色的果實。

「你知道這是什麼植物嗎？」

……光滑的果實類似薏仁，細細凝視後，發現它的形狀跟淚滴很像。

「這是川榖，鄰居把他家開花的川榖送給我。畢竟現在是彼岸。」

我想起自己小時候會摘下川榖的果實，用針線把果實串起來玩耍。據說，和尚的念珠是用曬乾的川榖果實做的。

在寺島、萩尾之後，輪到深澤點薄茶。

漆器托盤裡裝的是乾菓子麩燒與桔梗形狀的糖果。新月形狀的蓋架上，畫的是芒草圖案。

用來品嚐薄茶的是「爬牆虎葉紅」圖案的茶碗，金色藤蔓搭配綠色和紫色的蛇葡萄。

喝完茶之後，是欣賞茶罐與茶杓的時間。

……漆器茶罐上畫的是隨風搖曳的秋季花草。看著看著，好像在沙沙作響的花草之間聽到唧唧蟲鳴。

首先是詢問「茶罐是什麼樣的漆器呢？作者是誰呢？」接下來是請教茶杓的名稱。

現代人多半是去店家購買茶杓，據說古人在每次的茶會上都會用自己刻的茶杓。特別是戰爭頻繁的戰國時代，茶會上遇到的客人可能就此生離死別。因此，茶會主人用心製作茶杓，把心意寄託在茶杓的名稱上。歷史上有許多知名的茶杓，其中最為人知的是千利休奉豐臣秀吉之命自殺前所製作的茶杓，其名為「淚」。

直到今日，許多茶杓還是由茶道大師或名剎的僧侶命名。但是，平常練習時用的茶杓，是由學生自行取名。這是訓練大家思考符合季節或茶會情況的名稱。

聽到主客寺島詢問：「請問今天茶杓之名為何？」深澤回答：「茶杓之名為『秋霖』。」

昨天夜裡下起的細雨，依舊持續寂寥的滴答聲……

在場的眾人散發出在心中「啊」了一聲的氣氛。

「秋霖」意指秋季久下不停的雨，在日本又名「芒草梅雨」。

一般的「梅雨」，指的是梅子結果時節連日不斷的雨。其實，日本每逢四季遞嬗都會下好一陣子的雨，所以每個階段都有不同的「梅雨」。

例如，春季的梅雨是始於油菜花把堤防染成一片鮮黃之際，因此是「油菜梅雨」；夏日是梅子結果時分的「梅雨」；孟秋下的是「芒草梅雨（秋霖）」；初冬則是「茶花梅雨」。

當天晚上，我躺下來聆聽雨聲。

夏至時，雨滴打在生氣蓬勃的繡球花葉上，像是用手指戳帳篷時反彈回來的聲音；落在八角金盤葉子上的巨大雨珠，則發出宛如豆子彈到傘布上時的咚咚聲響。

然而，現在樹葉已經枯萎凋零，雨聲也失去了氣勢。

秋霖一直下到隔天。

漁夫生涯

下了好幾天的雨之後，終於放晴了。在天空一碧如洗的日子，我發現不知來

自何處的柑橘類甘甜芬芳。

（啊，是桂花香……）

每年此時，大街小巷總是沉浸於甜蜜的香氣當中，於是我發現老房子的綠籬

中有許多橘色的十字形小花群聚成叢。

星期五是個萬里無雲的大晴天。

連續兩個工作遭到取消，原本排滿的行程突然空了出來，讓我不禁背脊發涼。

當我下定決心要靠寫作接案維生時，就明白之後的經濟狀況不可能穩定。

父母也十分擔心：「我們不可能陪你一輩子，你寫不出文章時要怎麼辦呢？夢想可不能當飯吃。」

我明白自己選的不是一條康莊大道。但是，如果此時隨波逐流，接下來的人生恐怕每逢重大決定都會放棄堅持。

因此我貫徹決心：「讓我走自己選擇的路。」

父母之所以答應，應該是認為我總有一天會結婚。

結果我悔婚，後來又談了幾次沒有結果的戀愛。

父親晚年時曾以寂寞的口氣說：「我本來希望你能擁有幸福的家庭。」想起當時的情況，至今依舊讓人感到悲傷難過。

但是，我不敢保證在父親夢想的人生中，我仍舊能活出自己。我比誰都明白自己並不聰明能幹，無法事事兼顧。

選擇自己想走的路並走下去，我不會因此後悔。每天過著案子來了就處理的日子。

一旦沒有工作，馬上驚覺生活如履薄冰。

儘管如此，年輕時還能鼓勵生活自己：「如果真的發生什麼事，要我做什麼工作都可以。」

可是，現在的我已經不年輕了，開始擔心起：「我現在究竟走到人生的哪個階段呢？終點還很遙遠嗎？我真的能平安無事地抵達終點嗎？」

星期一一早，天還沒亮，我便前往羽田機場，搭乘早上的班機去九州。這是之前旅行雜誌委託的採訪工作。

我初次造訪此處，走在陌生的海岸線上。

松樹林因為長期受到海風吹襲而傾斜，澄淨的光線照進樹林，在地面上描繪出斑剝樹影。耳邊傳來撫過樹梢的風聲。

164

我搭上渡船，聽著黑尾鷗的叫聲，前往位於外海的島嶼。

走在單調無趣的鄉間道路，斜坡上綻放著白色野路菊。

山中的樹葉處處變紅又變黃，鮮紅的王瓜在堤防上結果⋯⋯

我採訪了漁夫的妻子和土產店的店員等人，拍攝島上食堂的魚料理後結束當天的工作。

趁著天色還亮時，我走進旅館，在溫泉浴池中伸展手腳。溫泉水面反射日光，蕩漾的水波映照在天花板上形成網眼模樣。窗外是一片松樹林，還能看見樹林後方的大海。

（得救了⋯⋯）

當心靈搖擺不安時，在陌生的土地與陌生人見面，是我最大的救贖。工作造成的不安，還是要由工作來消弭。

旅途的疲倦帶領我直接進入夢鄉，不做多想。

星期三，晴空萬里。一早開始我就覺得微涼，於是從倉庫裡拿出煤油暖爐，穿了長袖襯衫，又套上毛衣。下午是茶道課的時間。

走進茶室的瞬間，感到一陣暖意……這才驚覺原本的簾子換成紙門了。夏天時，能從葦簾的縫隙微微望見庭院，現在則是柿子樹的影子倒映在紙門上。

從紙門縫隙透進來的光線，照進茶室的三分之二處。

望向壁龕，今天掛軸上題的是「漁夫生涯竹一竿」。

「……」

一陣清風拂面而來。

漁夫只要有一根釣竿就能生活……這種心境是儘管沒有多餘的積蓄、地位、名譽和財產，只要釣竿在手，便無須奉迎諂媚，能按照自己的心意生活。

老師當然不知道我正因為工作而不安。但是，我卻覺得老師好像透過這幅掛軸拍了一下我的背，不禁挺直背脊。

放在榻榻米上的花器，是漁夫掛在腰上，用來裝魚的「魚籠」。裡面插了野紺

菊、油點草、秋海棠與斑葉芒。

看到插在「魚籠」裡的花，我不禁露出笑容。

（老師真是太瀟灑了！）

「開始點茶吧！」

「是的，請多多指教。」

今天我負責點濃茶。

「森下同學，這個時候動作要自然俐落。你習慣了就容易出現自己的小動作，要多多注意。」

「點茶要有輕重緩急，該快則快，該慢則慢，不要都是同樣的速度。」

「茶具放下去了，就不要調整位置，目測時就要確定好正確位置。這叫做『培養眼力』。」

就算我進行的步驟正確，需要老師叮嚀指點的地方還是不勝枚舉。技術高超卻不爭奇鬥艷；動作自然俐落；用心於每個細節⋯⋯

● 赤竹小花松果蔓紋茶具袋 ●

練習了數十年，還是有無數的課題有待克服，真是學無止境。

這陣子，我覺得學無止境實在很快樂；有人願意面對面批評指點，又是一件多麼幸福的事。

剛開始學茶道時，我一心一意想早日抵達完美無瑕的境地。老師不誇我做得好，我就不高興。

現在的我，自然不如初學時進步明顯。然而，茶道的技術依舊在內心持續圓熟。

點完茶之後，我如同往常行禮致謝，回到自己的位置。

接下來，負責點薄茶的雪野點完茶之後，拉開紙門，發現陽光已經化為金色。

「白天明顯變短了呢！」

相較於日光逐漸增強的春季，秋日澄澈的陽光散發寂寥的氣息，如同高雅的老婦人；就連遠方傳來的平交道警示聲，聽起來都讓人覺得寂寞。

回家路上，天色如同熟透的柿子，魚鱗般的紅色卷積雲成群結隊。

夜裡，我走出院子關門，感到室外空氣冰冷，不知從何處飄來燒柴的氣味，

抬頭可見鐮刀般銳利的新月。

清風萬里

星期三，晴空萬里。

早上的電視節目播放了空拍的北海道景色，螢幕上出現大雪山的楓紅美景。

常綠針葉樹與鮮紅闊葉樹組合而成的馬賽克拼花無邊無際，彷彿攀附在沖繩海底岩石上的五彩珊瑚。楓紅的季節即將到來嗎？

乾爽的空氣讓人感覺格外舒適，我哼著歌晾棉被。儘管經歷了連呼吸都覺得疼痛的辛苦日子，現在卻能愜意地仰望天空，把過去的痛苦忘得一乾二淨。人類

真是既堅強又脆弱。

下午是茶道課的時間。

今天掛軸上題的是「清風萬里秋」。

看到這句話，我的腦海裡浮現了無邊無際、萬里無雲的秋季晴空。

壁龕放的是粗壯竹根製作的花器「稻塚」，裡頭插了白色秋牡丹。秋牡丹雖然名稱裡有「牡丹」二字，花形卻類似歐洲銀蓮花。儘管貌似來自西洋的花朵，卻楚楚可憐，適合搭配日式風情。

此時，茶具的位置逐漸從「水的季節」轉移至「火的季節」。

溽暑時用的是開口寬大的平水罐或玻璃水罐，並且放在客人附近；現在用的則是細長的圓筒形水罐，位於遠離客人的角落。

夏季時，為了遠離火源而放在角落的「風爐」，現在移動到榻榻米正中央，鐵釜冒出縷縷蒸氣。體積龐大的風爐正面，有一處巨大的 U 字形開口，從開口處可見爐中燃燒的炭火及其前方的爐灰。

「爐灰」是避免炭火的熱氣直接傳導至風爐的隔熱材，也是固定爐架的基礎。

不僅如此，茶道更會配合風爐的種類，以灰押調整爐灰的形狀，促使空氣對流，便於生火。

顆粒細緻的爐灰容易隨風飄動，難以打造成固定的形狀。想要堆出形狀優美的爐灰，需要練習。所以，風爐的爐灰形狀也是茶道的「觀賞重點」之一。

茶道老師把當季收集到的爐灰過篩之後，加入煮濃的茶水攪拌混合後儲存。使用之際，再以乳缽細細研磨至爐灰變白……每年反覆使用，經年累月培育出觸感與外觀完美無瑕的爐灰。費心費力培育的爐灰是無可取代的財產，所以俗話才會說：「茶道中人遇上火災時，要帶著爐灰逃命。」

幾年前，老師曾經訓練我堆爐灰。風爐前放了工具箱，裡面裝了灰押與灰掃等工具。

「給你兩小時，你試試看吧！」

堆爐灰和堆沙堡的做法很像，卻是比後者更需要集中精神的纖細作業。

爐灰的顆粒小、軟綿綿、輕飄飄。壓了右邊，左邊也會跟著動；改壓左邊，右邊卻崩塌了。要做出完美的爐灰堆，只能利用灰押，但用力壓的話，卻會留下灰押的痕跡，必須輕輕地滑過。

在我和完全不聽話的爐灰搏鬥對峙之際，截稿時間、人際關係與對未來的不安都消失殆盡。我的全副心思都放在如何打造光滑的坡面與銳利的頂端。

原本受到周遭吸引，不斷分心的思緒，逐漸平靜下來。最後，我以兒時抓蜻蜓的注意力來面對爐灰。

「好了嗎？」

兩個小時轉眼間便過去了。我堆的爐灰離完美無瑕還差得遠，卻也是當下的心血結晶。

「呼！」

我伸個懶腰，回頭隨意瞥過庭院，赫然發現空氣潔淨一如雨後，每一片樹葉閃閃發光，令我驚訝……

「大家輪流拿點心。」

寺島打開眼前點心盒的蓋子，眼睛一亮⋯⋯「唉呀！是味噌松風！」

味噌松風乍看之下與長崎蛋糕相似，其實是創業於江戶時代的京都老店所製作的知名點心。

原料是西京味噌、麵粉與砂糖，將三者混合揉捏後，以炭火烘烤而成。然後在烤成褐色的表面撒上黑芝麻。

由於是手工製作，每天數量有限。不去京都是買不到的，往往預約時便銷售一空。因此，老師一聽到有人要去京都時，總會說一句⋯⋯「麻煩幫我買味噌松風來。」

「是誰去了京都呢？」

「嘻嘻嘻，我昨天去了一趟茶會。」

「老師當天來回嗎？」

我一邊聆聽大家閒聊，一邊把味噌松風放進口中。味噌的芬芳撲鼻，微硬的

● 秋日原野漆器茶罐 ●

蛋糕充滿嚼勁，甘甜滋味和自然的鹹味，與點心本身琴瑟和鳴。

沙沙沙……

萩尾點完茶，寫一個「の」字後提起茶筅。

茶碗也從夏天的淺茶碗，換成茶水不易冷卻的深茶碗。打開上了透明漆的紅紫色漆器茶罐蓋子時，發現內側是秋季花草的蒔繪。

「風爐的季節已經結束了。」

「好快啊！下個月就要換成地爐了。」

冬日再來之章

山茶花開

我在購物途中經過公園。上星期樹葉才剛剛轉紅，今天遠遠地就聞到落葉的香氣。櫻花的葉子也從黃色轉換為橘色、鮮紅後枯萎凋落。春天的起點是櫻花，紅葉的季節也是從櫻葉開始。

老房子的綠籬開始冒出白色與粉紅色的山茶花。每年此刻走在這道綠籬旁，我總會不自覺地唱起童謠《篝火》，尤其喜歡「北風咻咻」這句歌詞。

星期三，天氣晴。今天溫暖一如春日。

到了下午，我比平常早一點去上茶道課。

之前，我提過「上茶道課以來，每年總要迎接兩次一月」。兩次一月指的是元旦和初釜。

……其實正確說來，一共是三次。

今天正是第三次迎接一月的日子。茶室要換季成「冬天」，把風爐換成地爐。

今天是「開爐」的日子。

開爐是茶道迎接新年度的活動。從這一天開始，要使用今年採收的茶葉所做成的「新茶」。因此，茶道中人稱開爐爲「茶之一月」或「茶人一月」。

一般新茶的季節是孟夏。但製作抹茶時，在加工新芽後必須放入茶甕中封起來，等待甘味熟成。這跟把紅酒放入酒桶等待熟成的過程非常類似。

以前，茶道中人會在開爐這一天招待客人，舉辦提供餐點的正式茶會，並打開茶甕。

如同品酒師取出酒瓶的軟木塞，茶道中人會打開茶甕，取出新茶，以茶臼碾成粉末，用剛輾好的茶粉來點茶給客人品茗。這項活動稱爲「口切茶事」。

現代人是到茶行買新茶，已經不會在自家茶室打開茶甕了。因此，今天並不會像初釜時大肆慶祝，而是和平常一樣上課。

但是，在開爐之日打開老師家的大門，緊張的氣氛和木炭的氣味還是令人感覺到新年度來臨了。

遠方傳來洗手缽的涓涓流水聲。灑了水的玄關泥地上，排滿了搭配正式和服的草履。

紙門在室外陽光的映照下呈現白色，為茶室帶來柔和的光線。

壁龕掛軸上題的是「鶴宿千年松」。

鶴、松與千年都象徵吉祥。

掛在壁龕柱子上的花器，單插了一朵白色的山茶花花蕾。含苞待放的模樣清純潔白，油亮的綠葉顏色鮮明，強烈吸引我的目光，令我久久無法移開視線。

「老師，這朵山茶花……」

「這叫初嵐。人家說白色的山茶花適合開爐的日子。」

「……」

這朵山茶花實在是太美了，白得神聖莊嚴……茶室的氣氛完全受到這朵花的氣質左右。

「好美啊……」

「果然茶室還是插山茶花最好。」

「……不過，武士因為山茶花凋謝時是連花蒂一起掉落的『斷頭花』，所以不喜歡山茶花吧？」

「是呀！所以學習茶道以前，我也不喜歡山茶花。」

我從小就討厭山茶花。理由不僅是山茶花凋謝時會連同花蒂一併掉落，更重要的是山茶花處處可見，一點也不稀奇。相較於薔薇代表西方的豪華絢麗，山茶花既樸素又傳統，我早已司空見慣。花凋謝時色如鏽鐵，掉落在樹木四周腐爛的樣子也令人厭惡……

然而，開始學習茶道以來，每逢地爐的季節，裝飾壁龕的花朵幾乎都是山茶花。我因而見識過也聽聞過各式各樣的山茶花。

我一邊聽著老師說：「如何？不錯吧？山茶花可是茶花的女王喔！」一邊心想：「怎麼又是山茶花……」

然而，茶室插的一律是花蕾，從未出現過盛開的花朵。含苞待放是茶道的美學。

（為什麼不用盛開的花呢？）

望著山茶花花蕾，我總覺得有些失望。

然而，像我如此厭惡山茶花的人，竟然也有一天會成為山茶花的俘虜……

我忘不了自己為何拜倒在山茶花的魅力之下。當時我才三十五歲左右，在電車上看到眼前的廣告刊登了一張山茶花的特寫照。我沒有多想，只是恍惚地凝視著那張照片。

那是紅色的山茶花。

捲曲厚實的葉子散發光澤；筒形花朵顏色鮮豔，一如紅絹做成的和服襯衣；

184

花朵中央是黃色的花蕊，彷彿可愛的皇冠。

我究竟凝視了多久呢？花開得如此樸素，卻美得強烈鮮明。

那朵山茶花似乎朝我接近。

讓我的背上突然起了一陣雞皮疙瘩。

（啊，我可能回不去了……）

下一刻，我就不再是原本的我了……

從此以後，每當看見山茶花，我總會不禁停下腳步。山茶花之於我，再也不是單調平凡的花朵了。

山茶花是茶室的女王，其中又以「白玉」和「加茂本阿彌」等白色花蕾碩大的品種最吸引我。冰清玉潔的花蕾中隱約可見花蕊，更是美到令我不禁屏息。

大紅色的山茶花又是另一種美。看到凋謝的花朵落在青苔上，我總會想起歐洲人稱山茶花為「日本薔薇」，由於它是歌劇《茶花女》女主角喜愛的花，而掀起了一股熱潮。山茶花或許是亞洲之美的代表。

山茶花

在地爐中燃燒的木炭發出聲響，帶有煙的氣味刺激鼻腔深處。茶室突然傳來一陣暖意⋯⋯

開爐時，搭配濃茶的點心多半是祈求健康平安和預防火災的「亥子餅」，今天老師卻用托盤從廚房端來小碗。

「我試著煮了紅豆湯，大家嚐嚐吧！」

老師煮的紅豆湯不甜不膩，清清爽爽，吃得到紅豆本身的滋味。

濃茶是由雪野負責。

今天上課時很安靜，茶碗裡最後一滴水流進水盂時的聲音清晰可聞。

雪野手中的褐色陶器茶罐，彷彿小麻雀蹲坐在她的手心，十分可愛。她用茶杓小心翼翼地從小小的茶罐口挖出抹茶，隨後萩燒茶碗中出現一座抹茶小山。

她掀開鐵釜的蓋子，拿起水瓢穿過白色蒸氣的漩渦，舀起滿滿的熱水，倒入茶碗中。然後，她拿起茶筅，慢慢融合五分滿的熱水與抹茶粉。

突然間傳來一陣強烈鮮明的濃茶香氣⋯⋯

冬日之聲

星期三，天氣晴，萬里無雲。

母親一邊吃早餐，一邊說：「門口好多落葉啊！」據說她清掃之後塞滿了兩個大垃圾袋。

昨天晚上颳起了代表孟冬來臨的「木枯一號」，窗戶搖晃了一整晚。結果，今天早晨的空氣格外清新，天色湛藍。大概是灰塵都被風給吹跑了吧！

整個上午，我都在二樓趕稿。下午去上課時，我在肩膀上披了一條大披肩好禦寒。

道路兩旁有的地方散了一堆落葉，有的地方一乾二淨。

落葉之路忽窄忽寬，走在上面沙沙作響。

我走進老師家的大門，庭院的柿子樹映入眼簾。樹葉落盡的樹上，一顆柿子孤零零地高掛枝頭。成熟的果實顏色一如晚霞燦然，色彩鮮豔到彷彿周遭的一切都是黑白照。

老師曾經說過：「只留下一、兩顆果實，是爲了明年也能結實累累，這種做法在日文叫做『木守』。」

我很喜歡「木守」這個說法。

這時候正要開始上課。今天掛軸上題的字是「開門多落葉」。

老師搶先一步說：「我沒有好好打掃，所以家門口正是這副模樣。」引來眾人哄堂大笑。

大家七嘴八舌：「我家也是。」「起風的日子，掃不掃都一樣。」

放在壁龕榻榻米上的竹製花器裡，插的是白色山茶花花蕾與小葉髓菜鮮紅的

樹葉。紅白相映正是冬日的華麗風情。

「你們誰來備炭火火吧！」

「萩尾同學請準備。」

「……是，請老師賜教。」

夏天時，把風爐放在角落好遠離火源，到了冬天則是「火的季節」。地爐的位置接近房間中央，坎在地板下方，底部堆積爐灰，放上爐架。火源位於爐架正下方，上頭的鐵釜則裝滿熱水。

萩尾帶著放了新木炭的籃子走進來，開始備炭火。

當她把地爐上的鐵釜拿開時，所有客人同時起身，聚集到地爐旁邊坐下，凝視爐中。

爐中的橘色火焰彷彿夕陽……

茶道用的木炭原料是麻櫟。麻櫟製成的木炭剖面，有放射線形狀的裂紋，彷若菊花。黑色木炭冒著紅色火焰，在燃燒殆盡後散落為白色爐灰。

然而，在它被燒成白色之後，剖面依舊維持菊花般的模樣，美麗到最後一刻。

地爐散發木炭與煙霧的氣味，讓人感覺彷彿身處登山小屋。大家肩靠肩，一起凝視燃燒的炭火，拉近心靈的距離，心情也隨之高昂。

萩尾在火堆旁放入新的木炭。其實，就連木炭都有冬夏之分。相較於夏天的木炭，冬天的更為粗大。目的是在寒冷的日子裡，加強並延長火力。現代人調整火力單憑開關，古人卻是利用木炭的粗細、長度與添加的方式為之。

當新的木炭開始燃燒時，客人紛紛離開地爐，回到自己原本的位置。

……萩尾拿著裝炭的籃子走出茶室時，地爐中傳來乾裂的聲響。

這些聲響代表爐火已經開始燃燒新木炭。到了使用地爐的季節，木炭燃燒的聲響清晰可聞。

寺島微笑說道：「這是冬天的聲音……」

聽見木炭燃燒的聲音時，鐵釜中的熱水也隨之沸騰，發出如同清風吹過松樹林的聲響。每次掀開蓋子，水蒸氣都化為雪白的漩渦。

備炭火的最後一步，是輪流欣賞香盒。今天的香盒是陶瓷器，渾圓小巧的模樣貌似某種水果。不同於平日常見的香盒，別有風情。蓋子由四片萼片組成，上有蒂頭，我總覺得在哪裡見過……

我想不起來是什麼果實，卻老覺得飄來一陣甘甜香氣。

「這是哪家工坊的作品呢？」

萩尾回答：「這是模仿宋胡錄的陶瓷器，名爲『柿香盒』。」

「宋胡錄」意指來自國外的茶具，出自泰國的「沙旺卡洛」（Sawankhalok），當地是陶瓷器的知名產地。

（啊……）

我腦中突然閃過一種東南亞的水果，不禁拍了一下大腿。

這不就是山竹！

古代的茶道大師沒見過山竹，所以把來自海外的陶瓷器看作「柿子」，稱爲

「柿香盒」。

什錦乾菓子

主客寺島說了「有幸欣賞如此特別的香盒，萬分感激」之後，老師指導大家：

「你們得多多練習怎麼誇獎茶具。最重要的是要常常實地演練。」

「實地演練？」

「是啊！多多參加茶會，觀摩茶會主人跟主客如何對談。自己也試著當主客，多丟臉幾次。這就是學習。」

「學習」一詞，讓我想起一名美麗的老婦人。我和表姊第一次跟老師去參加茶會時，對方跟老師聊過之後說：「我要再去參加一趟茶會好來學學了。學習實在是件快樂的事。」便離開了。

現在距離當時已經過了幾十年，我卻覺得自己尚未抵達學習的真正境界。

拉開紙門時，瞬間流進了冰冷的空氣。柔和的光線照亮膝蓋旁的榻榻米，陽光更加傾斜了。

沙沙沙沙……

每次掀起鐵釜的蓋子，總會冒出雪白的蒸氣。

下午四點時，天色已經黑了。

當天晚上，我打開窗戶，夜景在冰冷的空氣中更顯得清晰。長夜漫漫的季節已經到來了。

氣象預報說，明天北海道會下起大雪，是今年的第一波寒流。

紅葉蟲齧

星期三早上的氣溫更低了。

我拉開窗簾的瞬間，看見冬日晴空下是白雪皚皚的富士山。明明富士山遠在上百公里之外，今天早晨卻連一道道山脊都清晰可見。果然富士山還是冬天最美。

一到十二月，截稿時間配合歲末年初的休假而提前，我每天都過著被時間追趕的日子。

儘管對於完成的稿子有所不滿，想要再修改，但截稿時間已到，也只能強迫自己接受。年底之前還有好幾個截稿日，得再心煩意亂好一陣子。

下午，我穿著平常的衣服就去上課了，像是要逃離慌慌張張的日常生活。

老師家前方停了一輛輕型卡車。園丁正好打理完庭院，呼喚老師：「太太，已經整理好了。」

庭院像是理過頭髮，清清爽爽的，已經準備好迎接過年。

我用洗手缽冰冷的水洗過手後，眺望庭院，發現樹叢裡的草珊瑚枝枒上滿是紅色果實，向陽處則是水仙開了花。

我走進茶室，望向壁龕，瞬間吃了一驚。

（啊⋯⋯）

由岡山縣備前市一帶生產的「備前燒」花器裡，插了含苞待放的白色山茶花與小葉瑞木變色的葉子。

日文中，稱因為寒冷而變色的葉子為「照葉」。茶道的規矩，則是從季秋到年末用一枝殘留變色葉子的樹枝來搭配山茶花等花草。

我以前見過鮮紅如火的日本吊鐘花、日本金縷梅與山茱萸等各類植物變色的

樹葉，但看到這枝小葉瑞木的第一眼，我就被打動了。

細長的樹枝彎彎曲曲，只有樹梢還剩下一片遭到蟲咬的葉子，其他都因為冬季來臨而凋落了。

這片樹葉已經變成黃色，大概又因為這幾天早晨氣溫突然下降，邊緣鑲了一圈暈開的紅色。

我原本以為這種時候用的都是已經完全變色的完整葉子，沒想到，遭到蟲咬且邊緣破損的葉子，也能如此賞心悅目……

這是大自然創作的藝術品。我緊緊盯著那片葉子，把這番美景烙印在心中。

另一方面，我也為了老師竟然能從無數的選擇中，挑出這根帶葉的樹枝而感動。無論是百花盛開的春日，還是植物凋零的冬季，都能從中找出適合的花草。

這個世界實在太美了。

從無窮無盡的萬物中挑選而出的事物，決定了當事人的世界……

「已經到了這個季節呢！」

白色山茶花和變色的葉子

寺島的聲音讓我回過神來。

我的視線從變色的葉子移向掛軸，上面題的字是「歲月不待人」。

老師微笑表示：「很符合十二月吧！」

「今天練習台天目吧！」

「台天目」是指用名為天目茶碗的貴重茶碗點濃茶。只有拿到證書的人才能練習。週三班的所有同學都有取得證書，今天由我第一個點茶。

「請多多指教。」

行禮後，我走進準備室，卻還沒做好心理準備。這幾年都沒練過台天目。我一邊準備，一邊回想台天目的步驟，卻想不起細節。

年底工作繁忙，髮型和服裝都未用心整理便匆匆忙忙趕來上課。這種外表和心靈都亂七八糟的日子，偏偏得練習必須更聚精會神的點茶法⋯⋯

我用力吐出一口氣，拉開紙門。從這一刻開始，不能出錯等思緒已經被我趕

200

出腦中，所有心思都放在點茶上。

老師在過程中只說了一句：「這裡動作慢一點比較好。」

不再煩惱，不再迷惘，所有步驟順利得不可思議⋯⋯

回想過去我曾經打扮得漂漂亮亮，得意洋洋地來上課。當時，我無論是工作還是人際關係都一帆風順。

「今天我一定要做到十全十美！」

儘管我懷抱滿腔熱情點茶，卻從一開頭便遇上挫折。之後越是想挽回，越是出錯，最後還挨老師罵：「你又不是第一次上課了！怎麼錯成這樣！」

然而，當心情和工作都跌到谷底時，反而順利得有如行雲流水。低落的心情因而獲得救贖。

點茶者與人生互為表裡，有時卻大相逕庭。我常常覺得這兩者像是銅板的正反兩面。

另一方面，理想的點茶不是訂立目標、執行計畫便能實現，反而是無欲無求

時自然水到渠成。

「天色黑得越來越快了。」

「離冬至還有一段日子，之後日落的時間還會更早。」

大家閒談的內容雖然傳進耳中，我的心靈卻不會因此產生反應。儘管我們處於同一個空間，點茶時卻彷彿有一道看不見的窗簾將我們隔開。

「冬至之後馬上就是初釜了。」

「一年又要過去了。眞是『歲月不待人』呢！」

回家時，天色已經全暗了。雖然天氣十分寒冷，我卻覺得心曠神怡。

眼睛在乾燥的空氣中泛淚，商店街的燈光更顯得閃亮。

一元復始

星期二，天氣晴。

稿子在即將截稿之際才完成。我披上大衣去寄信，在回家的路上繞去公園池塘瞧瞧。

昨晚的強風吹落了所有樹葉。我抬頭仰望蔚藍的晴空，空蕩蕩的枝枒像是朝著天空扎根。

凝神一看，細長的樹梢滿是新芽……我想起老師曾經一邊在壁龕擺放山茶花

與變色的樹葉，一邊告訴我們：「變色的葉子只能用到年底，新的一年要改用長出新芽的樹枝。」

同一根樹枝，殘留變色的葉子象徵結束，冒出新芽代表重生。

從晚秋到冬季，樹葉掉落，花草樹木貌似失去生機，但其實正悄悄準備迎接春天。

人類應當學習花草樹木，在新的一年來臨時做好迎接春天的準備。

藍天映照在空無一人的池塘，兩隻肥碩的花嘴鴨悠悠哉哉地划水。

直到明年春天綠意再度造訪之前，這個池塘都會很寧靜吧？

經過便利商店時，我發現三個聖誕老人聚在一起，一手拿著咖啡在開會。

最後大家舉手解散：「那就麻煩你了！」

聖誕節近在眼前，聖誕老人當然也很忙碌。

星期三，天氣晴。

今天是今年最後一次上課。

經過播放聖誕歌曲的商店街時，我昨天看到的其中一名聖誕老人在向路人發傳單。乾燥的北風吹走了一張傳單。

一走進老師家，氣氛爲之一變。

年底的匆忙慌亂並未波及到老師家。

我打開玄關門，聽見洗手鉢傳來涓涓水聲，流淌著和往常相同的悠然時光。

我從丹田吐出一口氣。

壁龕照舊掛了那幅掛軸：「先今年無事芽出度千秋樂」。（譯註：意譯爲「今年平安過，歡喜迎歲末」。）

這幅掛軸宣告了一年又將結束。

每年看到它時，我總會心想「又見到這句話了」，臉上自然浮現微笑。

無論今年萬事順利或是有風有雨，首先爲了自己還能平安迎接歲末而歡喜……就是如此豁達的心境。

點心端上來了。

「大家輪流拿點心吧！」

我恭敬地收下眼前的漆器點心盒，一打開蓋子，便傳來一股清爽甘甜的香氣。

「啊！好可愛！」

「哇！是柚子饅頭。」

黃色小饅頭外皮凹凹凸凸，蒂頭則是使用染成黃綠色的白豆沙所捏成。

「啊，這是『長門』的點心⋯⋯」

我還記得剛開始學茶道那一年的年底，老師刻意到日本橋的日式點心老店「長門」買來柚子饅頭，端給我和表姊品嚐。當時我們還很年輕，看到柚子饅頭時，興奮地哇哇叫⋯「好可愛！」「好好吃！」

結果挨了老師的罵⋯「你們不要那麼高興呀！這不是逼得我又得去買嗎？」

但是，之後到了歲末，老師又端出幾次柚子饅頭。

我用手撥開饅頭，傳來撲鼻的柚香。

❧ 柚子饅頭 ❧

切下一塊放入口中，甘甜的內餡摻雜了柚子皮的味道，嘴裡充斥著幸福的滋

味……

「對了，今天是冬至……」

「真的耶，聽說冬至時泡柚子澡就不會感冒。」

午後斜陽從緣廊邊一路照進房間最深處，落在我們跪坐時的膝蓋上。

白天越來越短，今天正是太陽行進一年的終點。

接下來，以今天為起點，白天又會越來越長，開始新的一年。

「結束」同時也是「開始」。

搬出工具，俐落地拉上紙門，開始點濃茶……

冬天點茶的步驟比較多，例如從細長的瓢架上拿起水瓢，把蓋架放倒等等。

這都是為了拉長溫茶碗的時間。

「咻──」

鐵釜發出水燒開的聲音，茶室像是包裹了一層喀什米爾羊毛般溫暖。

大家平靜地閒聊：「在關起來的房間裡聆聽如同清風拂過松樹林的水滾聲音，真是美妙。」

「所以我喜歡地爐的季節。」

聆聽沸騰時的咻咻聲，凝視點茶的步驟，感受自己悠然端坐於內心中央。

每個人輪流端起厚重的茶碗，品嚐大量的濃茶。

袖子饅頭的甘甜還留在舌頭上，與濃茶濃烈的滋味融合，餘韻無窮⋯⋯

濃茶之後是薄茶。兩者都結束時，玄關傳來門鈴聲。

「啊！蕎麥麵送來了。來幫忙！」

老師一準備起身，雪野和萩尾便起身答「是」，小跑步去玄關。

這幾年，老師總會在最後一堂課叫外送的蕎麥麵。大家把矮桌搬進茶室，一同圍坐。

我們互道著：「今年承蒙大家照顧，明年也請多多指教。」並一起品嚐蕎麥麵。

大家一邊吸啜蕎麥麵，話題轉向初釜的座位順序和備炭火。初釜時是由生肖與新的一年相同的同學負責備炭火。

「明年輪到誰？」

寺島舉手表示：「是我。」

「這是我最後一次備炭火。十二年之後，我就八十四歲了，到時候應該做不來吧？」

「不過，要是能上課上到八十四歲，也很了不起。」

「是啊！一起加油吧！」

歲末年初時，我們總是以生肖的「十二年」為單位來展望人生並閒談……吃完蕎麥麵，大家趕緊整理收拾，向老師行禮道別，離開茶室。最後，我們在門口互道「過個好年」，各自踏上歸途。

210

十二月的寒風穿過夜晚漆黑的道路，獵戶座的三顆星星在夜空中閃爍。

聖誕節結束後的下一週，我發現今年在車站前方的郵筒旁，也有人一邊烤火，

一邊販賣傳統的新年裝飾「門松」。

每年賣門松的攤子一出現，大街小巷便開始散發歲末的氣息。

電視節目也開始播報歸鄉與出國人潮的新聞，「今年只剩下三天了」。

從此時開始，便忘卻了今天是星期幾，進入與日常時間無關的「歲末年初」

的期間。

我整理了房間角落亂七八糟的雜物。

收拾由雜誌和報紙堆成的小山，用吸塵器打掃房間，擦拭髒汙的玻璃窗，發

現金色的雲朵飄在剛日落的空中。

供奉拜神用的年糕「鏡餅」，在門口擺放門松。

郁郁青青的松葉散發清爽的松香氣息……

後記

幾天前，老師看著我點茶的步驟說：「這裡重新再來一遍，剛剛左右手相反了。」

「是！」

當我接受指導，重新來過時，忍不住露出笑容……

二十多歲來上茶道課時，一舉手一投足總是遭到老師指摘，挨罵挨到覺得「老師的脾氣怎麼都發不完啊？」當時我非常討厭受人教訓，心想：「我一定要趕快做到完美無缺，讓老師沒得挑剔！」

然而，最近老師不再糾正或是批評，我反而覺得非常寂寞。

難得遇上老師指正「我可是仔細盯著你們的」，我既懷念又高興，卻也有一抹

感傷：「老師一直願意指導我……」

我四十多歲時，老師屢次建議我：「你也試著教教別人茶道吧！」然而，我實在無法下定決心一邊寫作，一邊當老師，就這樣學生當到現在……其實工作不過是藉口，真心話是只想當個單純的學生，每星期上一次武田老師的課。

結果，我從未開設自己的茶道教室，把老師用心教導的茶道傳承給任何一個學生。這件事情總是令我有些愧疚。

學茶道學了二十五年之後，我出版了《日日好日：茶道教我的幸福15味》（中文版為橡實文化出版）一書。武田老師平常不會對茶道以外的事情發表意見，但她讀完書之後竟然對我說：「一想到這些是你上課的心得，我感動到眼淚都要掉下來了。」這句話讓我不禁心口一緊。

雖然我放棄了當茶道老師這條路，出書時心想要是能透過書籍把自己學到的茶道傳遞給讀者就好了。

213

正當我學習茶道滿四十年之際，製作人吉村知己先生表示想把《日日好日：茶道教我的幸福15味》翻拍成電影。導演是大森立嗣先生，主角是黑木華小姐，武田老師則是由樹木希林女士飾演。我的作品居然能請來最優秀的團隊呈現，實在令我驚訝不已。

配合電影《日日是好日》上映，我提筆寫下這本《好日日記》。底稿是五十多歲時耗費數年記錄的筆記。

這些筆記不僅保存了茶道課的內容，也記錄了四季遞嬗。重新翻閱筆記，我發現自己每年在同一個季節都抱持相同的感受，再度深切感受到心靈會隨著季節變化。

人生明明充斥了各類的煩惱，筆記卻顯示我在年過半百之際的苦惱根源主要是工作。當時的我宛如在森林深處徘徊，看不見人生的方向。

在俗世間載浮載沉之際，多虧每週一次的茶道課洗滌心靈，帶給我勇氣……

「書寫」與「茶道」之於我，不是毫無干係的事物，而是缺一不可的兩大支柱。相

信我在今後的人生仍會憑藉著這兩者，持續邁步前進。

本書所有登場人物皆爲化名。

日文版的副標「歲時生活」（季節のように生きる），源自製作人吉村知己先生寫的電影文案，在此表達謝意。

鈴木一成先生本次爲日文版所做的裝幀，仍舊是我喜歡的樣子。

另外，編輯島口典子從《日日好日：茶道教我的幸福15味》起就一直鼓勵我，在此表達謝意。

最後由衷感謝協助本書出版的所有相關人士，以及爲我加油打氣的各位。

二〇一八年秋季　森下典子

插圖出處（其他插圖為首次出版）

參考資料

三～十三頁　前言：雜誌《婦人公論》（二〇〇三年七月七日號）〈茶道教我如何愛護自己〉森下典子

插圖說明（作者等人）

冬之章　一元初始

二四頁（小寒）　「常盤饅頭」／商家：虎屋

三六頁（大寒）　膳所燒（譯註：滋賀縣大津市生產的陶器）／五彩蕪菁茶碗

作者：岩崎新定

春之章

四四頁（立春）　白瓷梅香盒／作者：小野珀子

五三頁（雨水）　「下萌」／商家：峽屋

六一頁（驚蟄）　「油菜之鄉」／商家：三英堂

七〇頁（春分）　青花　隅田川香盒

七六頁（清明之一）　膳所燒　圓窗櫻花圖茶碗／作者：岩崎新定

八五頁（穀雨）　春日花草蒔繪　竹製漆器扁茶罐／作者：黑田正玄

BM0046

好日日記
好日日記　季節のように生きる

作　　　者｜森下典子
譯　　　者｜陳令嫻
責任編輯｜于芝峰
協力編輯｜洪禎璐
內頁構成｜劉好音
封面設計｜柳佳璋

發 行 人｜蘇拾平
總 編 輯｜于芝峰
副總編輯｜田哲榮
業務發行｜王綬晨、邱紹溢
行銷企劃｜陳詩婷

出　　　版｜橡實文化 ACORN Publishing
　　　　　臺北市 105 松山區復興北路 333 號 11 樓之 4
　　　　　電話：（02）2718-2001 傳眞：（02）2719-1308
　　　　　E-mail 信箱：acorn@andbooks.com.tw
　　　　　網址：www.acornbooks.com.tw

發　　　行｜大雁出版基地
　　　　　臺北市 105 松山區復興北路 333 號 11 樓之 4
　　　　　電話：（02）2718-2001 傳眞：（02）2718-1258
　　　　　讀者服務信箱：andbooks@andbooks.com.tw
　　　　　劃撥帳號：19983379 戶名：大雁文化事業股份有限公司

印　　　刷｜中原造像股份有限公司
初版一刷｜2020 年 10 月
初版二刷｜2022 年 3 月
定　　　價｜420 元
I S B N｜978-986-5401-39-9

國家圖書館出版品預行編目（CIP）資料

好日日記／森下典子著；陳令嫻譯 . —
初版 . —臺北市：橡實文化出版：大雁
出版基地發行, 2020.10
224 面；21*14.8 公分
譯自：好日日記〜季節のように生きる〜
ISBN 978-986-5401-39-9（平裝）

1. 茶藝 2. 日本

974　　　　　　　　　　109013124